APPAREIL DUBRONI

TRAITÉ SPÉCIAL

DE

PHOTOGRAPHIE

PARIS
IMPRIMERIE ADMINISTRATIVE DE PAUL DUPONT
41, RUE JEAN-JACQUES-ROUSSEAU, 41

1875

AVANT-PROPOS

Dans ces dernières années, la photographie s'est répandue et comme vulgarisée; un grand nombre d'amateurs consacrent leurs loisirs à ce délassement si relevé, si agréable et si utile à la fois, et un nombre considérable de traités leur ont été dédiés. Mais ces ouvrages considèrent l'appareil ordinaire, dont se servent les photographes de profession, comme le seul en usage. Or, si, à cause de la variété des objectifs qu'ils sont obligés d'employer, et de la non moins grande variété de formats de glaces qu'ils adaptent au même instrument, l'appareil ordinaire paraît plus avantageux aux photographes, il serait faux de dire la même chose de l'amateur, qui, du reste, n'a pas l'installation des premiers. Les amateurs ont besoin d'un appareil commode et sûr, moins gênant, plus portatif que l'appareil ordinaire, et fait exprès pour

eux. M. Dubroni a voulu le leur donner dans cette petite merveille à la portée de tous les âges et de toutes les habiletés, et la réussite de l'entreprise a prouvé qu'il avait fait une bonne chose.

M. Dubroni, encouragé, s'est mis alors à construire des appareils plus grands que ceux qui avaient commencé ce légitime succès, et, depuis longtemps déjà, l'appareil plaque entière a place dans ses magasins à côté de la petite boîte aux images rondes, grosses comme un double écu.

L'Angleterre, en lui demandant de ces grandes chambres pour les colonnes expéditionnaires des Indes, lui a prouvé encore une fois qu'il avait bien fait.

Mais ces progrès et cette transformation demandaient une pareille transformation dans les guides opératoires qui accompagnent chaque appareil. Ce traité est la réalisation de ce *desideratum*.

Plus spécialement écrit pour les amateurs qui possèdent l'appareil Dubroni, il s'adresse néanmoins à ceux qui opèrent au moyen de l'appareil ordinaire, et notre prétention est de donner à tous, non pas un traité parfait, mais un guide suffisant.

TRAITÉ SPÉCIAL

DE

PHOTOGRAPHIE

CHAPITRE PREMIER

PRÉLIMINAIRES

1. — Action chimique de la lumière. — La lumière est cet agent subtil, qui, venant jusqu'à nous des objets qui nous environnent, nous permet d'en saisir les couleurs et les contours. Les objets qui ne sont pas lumineux par eux-mêmes, et c'est le cas général, empruntent la lumière qu'ils nous envoient, soit au soleil, soit aux différentes sources de lumière que l'homme s'est créées. Mais, quelle que soit son origine, l'agent lumineux produit les mêmes effets, quoiqu'à des degrés différents.

Or, la lumière n'a pas seulement pour effet d'éclairer; elle provoque de plus dans la constitution de certains corps des transformations chimiques encore inexpliquées, qui se traduisent le plus souvent par un chan-

gement de couleur. C'est sous l'influence de la lumière, et sous cette influence seule, que les plantes prennent les colorations qui leur sont propres; dans l'obscurité, elles en sont, on le sait, totalement privées.

Sur une pêche encore verte, collez un dessin découpé dans du papier, comme le faisait Niepce encore jeune. Les endroits non couverts, soumis par conséquent à l'action des rayons lumineux, prendront leur coloration habituelle, tandis que les endroits protégés par le papier seront absolument incolores, presque blancs.

C'est qu'il existe dans les plantes des substances qui, sous l'influence de la lumière, se modifient chimiquement et changent de couleur, comme la teinture de tournesol se modifie chimiquement et change de couleur sous l'influence d'un acide ou d'un alcali.

Souvent aussi, l'action chimique de la lumière ne se borne pas à produire une simple transformation de couleur; elle modifie profondément les propriétés physiques et chimiques des corps. Exemple : la gélatine bichromatée. Si on laisse sécher dans l'obscurité, sur une plaque de verre ou de métal, une couche de gélatine mélangée de bichromate de potasse, l'eau chaude pourra toujours la dissoudre. Mais si on l'expose à la lumière, elle perd tout à fait sa solubilité (1).

Partant de ce fait de l'action chimique de la lumière, des observateurs de génie nous donnèrent la photographie.

(1) Cette propriété de la gélatine bichromatée est actuellement utilisée à produire, sous des clichés photographiques ordinaires, de véritables clichés typographiques avec creux et reliefs, donnant avec diverses matières colorantes des images aussi belles que les plus belles photographies.

2. — Application de l'action chimique de la lumière, ou photographie.

— Il y avait loin pourtant de ce fait à la photographie telle que nous la connaissons. Car quel était le problème ?

Etant donné que la lumière peut changer la couleur et modifier l'état des corps : 1° trouver une substance assez sensible à l'action lumineuse pour ne demander qu'une exposition de très-courte durée ; 2° trouver le moyen de faire disparaître les dernières traces non insolées de cette substance, afin de rendre celle-ci complétement insensible à une exposition subséquente ; 3° trouver le moyen de former sur la surface sensible une image exacte de l'objet à reproduire. L'objet à reproduire, en effet, émettant sa lumière dans tous les sens, chaque point de la surface sensible reçoit les rayons émis par tous les points de l'objet lumineux, et toutes ces empreintes se confondant, la formation d'une image est impossible. Il fallait donc trouver le moyen de concentrer en un seul point de la surface sensible, les rayons émis par un seul et même point de l'objet à reproduire, en évitant que tout autre rayon, parti d'un autre point pût se confondre avec eux.

Grâce à de longs, mais persévérants essais, le problème fut résolu. On trouva des substances d'une sensibilité exquise, et d'autres substances capables de fixer les premières, c'est-à-dire de rendre l'image une fois produite absolument insensible à la lumière. Quant au troisième point, on en trouvait la réalisation séculaire dans la chambre noire du physicien Porta.

Une chambre noire permettant de former sur une surface sensible une image exacte et lumineuse d'un objet quelconque ; une transformation chimique rendant

inaltérable à la lumière cette substance sensible une fois impressionnée par l'image lumineuse : voilà en principe toute la photographie.

Dans les chapitres suivants, nous allons développer ce qui concerne chacun de ces trois points.

Notre but n'étant pas de donner un traité de chimie photographique, nous serons assez bref en ce qui concerne les substances employées en photographie. Nous serons plus explicite en ce qui concerne la chambre noire ; car ici, la théorie et la pratique se touchent intimement, et la chambre noire étant la pièce importante de la photographie, il est bon de la connaître à fond, pour arriver, suivant les diverses circonstances, à lui faire produire son maximum d'effet.

CHAPITRE II

DES SUBSTANCES EMPLOYÉES EN PHOTOGRAPHIE

3. Formation des images au moyen des sels d'argent. — *Image négative.* — Le nombre des substances sensibles à la lumière est immense, et l'énumération en serait trop longue. Peut-être même n'est-il pas téméraire d'affirmer qu'il n'existe dans la nature aucune substance incapable d'être affectée par la lumière à un degré quelconque. Nous ne mentionnerons donc ici que les matières dont l'usage est général, et qui, à bien dire, sont les seules employées en photographie.

Ce sont, le nitrate, le bromure, l'iodure, le chlorure d'argent.

Il est assez étrange qu'on n'ait reconnu que fort tard la grande sensibilité de ces sels, car tout le monde connaît la pierre infernale et sait que les parties de la peau touchées par elle noircissent assez rapidement au jour. Or, la pierre infernale n'est autre chose que du nitrate d'argent, et, on peut le dire, ce sel est le grand ressort de la photographie, car les autres sont préparés avec le nitrate.

Si dans une dissolution aqueuse assez faible de nitrate d'argent, on laisse séjourner pendant quelques minutes une feuille de papier ordinaire, cette feuille séchée dans l'obscurité ne subit aucun changement. Mais exposons-la à la grande lumière, après l'avoir recouverte d'une feuille de papier blanc, peu épais, sur laquelle nous aurons tracé à l'encre et à gros traits l'esquisse d'une figure. Au bout d'un temps plus ou moins long, nous verrons sur la feuille sensibilisée la reproduction exacte de cette esquisse, mais avec cette différence bien étrange que les traits se détacheront en blanc sur un fond noir, c'est-à-dire que la reproduction sera tout à fait l'inverse de l'original. C'est que le papier blanc, partout où il n'était pas recouvert d'encre, a laissé passer assez de lumière pour modifier l'état du papier sensibilisé et le faire changer de couleur ; tandis que les endroits recouverts d'encre, interceptant le passage de la lumière, ont laissé le papier sensibilisé dans toute sa blancheur. L'image ainsi renversée se nomme *Image négative*.

Nous aurions obtenu un résultat identique, mais avec bien plus de rapidité, si, après avoir retiré le papier de la solution de nitrate d'argent, nous l'avions plongé dans une solution d'iodure ou de bromure de potassium. L'iode de l'iodure et le brome du bromure, ayant plus d'affinité pour l'argent que pour le potassium, et l'acide nitrique, au contraire, ayant plus d'affinité pour le potassium que pour l'argent, il se forme une double décomposition. Le nitrate d'argent du papier est converti en iodure et en bromure d'argent, et l'acide nitrique mis en liberté s'unit au potassium abandonné pour former de l'azotate de potasse.

L'iodure et le bromure de potassium ont à la lumière une sensibilité incomparablement supérieure à celle du nitrate.

Si au lieu d'iodure ou de bromure, on se servait de chlorure de sodium (sel marin) on obtiendrait, par suite d'une décomposition analogue, du papier au chlorure d'argent, dont la sensibilité inférieure à celle de l'iodure, est de beaucoup supérieure à celle du nitrate.

Image positive. — Maintenant qu'advient-il de notre image négative dépouillée de son modèle? Si nous la laissons au jour, les parties déjà noircies noirciront davantage, et les parties jusqu'alors protégées par les traits d'encre noirciront à leur tour, et tout deviendra confus.

Maîs supposons un instant qu'un procédé (il existe, et nous le verrons tout à l'heure) nous permette d'anéantir toute sensibilité dans notre papier, l'image pourra désormais affronter les rayons, même les plus intenses du soleil. Si, dans cet état d'inaltérabilité, nous la cirons légèrement pour la rendre plus transparente, et si nous en couvrons une seconde feuille de papier sensible, en exposant le tout à la lumière, celle-ci accomplira la même action que précédemment. Les parties blanches de l'épreuve négative (qui correspondent aux parties noires du modèle) laissent passer la lumière qui noircit les parties correspondantes de la feuille sensible. Les parties noires de l'épreuve négative (correspondant aux parties blanches du modèle), interceptent les rayons lumineux et laissent au papier sensible toute sa blancheur dans les endroits qu'ils recouvrent. On obtient donc ainsi une seconde image, inverse de la première, et conséquemment semblable

de tous points à l'original. Cette image redressée se nomme *Image positive*.

On conçoit aisément qu'il est possible, à l'aide d'une seule épreuve négative, de reproduire un nombre indéfini d'images positives. C'est là, dans son essence toute la photographie sur papier. Produire, au moyen de la chambre noire, sur une surface sensible, *transparente*, une image négative de l'objet, et au moyen de ce seul négatif, qu'on appelle *cliché*, tirer sur papier un nombre indéfini d'épreuves.

4. Développateurs. — Quelle que soit la promptitude d'action de la lumière sur l'iodure d'argent (la substance la plus sensible), le temps d'exposition est encore relativement trop long, surtout lorsqu'il s'agit d'obtenir des portraits d'être animés ; car une immobilité de quelques minutes est impossible à demander.

Mais on peut abréger ce temps. Revenons à nos feuilles de papier. Prenons-en une à l'iodure d'argent, et tandis qu'elle est encore humide, exposons-la couverte du dessin à reproduire à la lumière du jour. Au bout de quelques secondes, portons-la dans un lieu obscur, éclairé par une faible bougie, et découvrons-la. Nous ne verrons absolument aucune trace de l'action de la lumière. Cependant la lumière, malgré sa courte impression, a dû modifier le sel d'argent à un degré quelconque. Et en effet, plongeons la feuille dans une solution de sulfate de fer additionnée d'acide acétique : nous verrons immédiatement se produire une magnifique image négative, autant et plus intense que si nous avions laissé la lumière agir seule et directement pendant des heures.

Si brève que soit l'exposition à la lumière, celle-ci produit donc une image sur une surface très-sensible. L'image est latente, à la vérité, mais il existe des substances, comme le sulfate de fer, qui ont pour propriété de continuer l'action lumineuse là où elle s'est exercée, et proportionnellement à son intensité. Le fer réduit l'argent à l'état de combinaison, c'est-à-dire qu'il l'enlève de ses combinaisons pour le laisser à l'état métallique, opaque, et cette réduction s'opère avec la plus grande rapidité quand le composé argentifère a été soumis à l'action lumineuse, tandis qu'elle est très-lente quand le composé n'a pas vu la lumière. Avec un tel réducteur, qui fait paraître ou *développe* l'image latente, on n'a donc besoin que d'une exposition de quelques secondes.

Le sulfate de fer n'est pas le seul *développateur*; l'acide pyrogallique jouit de la même propriété, et nous verrons plus loin l'usage qu'on peut plus particulièrement faire de celui-ci.

5. — **Fixateurs.** — Ce qui produit la coloration des papiers sensibles, nous venons de le voir, c'est la décomposition du sel argentifère. L'iode de l'iodure est mis en liberté et l'argent métallique se dépose en couche opaque. Partout où la lumière n'a pas agi, cette décomposition n'a pas lieu, et comme les sels non décomposés conservent toute leur sensibilité, il faut, pour avoir une image *fixe* et inaltérable, faire disparaître toute trace du sel non décomposé. Les substances qui produisent cet effet sont appelées *fixateurs*. Les principaux sont : l'hyposulfite de soude, le cyanure de potassium et le sulfocyanure de potassium.

Le cyanure de potassium attaque les combinaisons argentifères plus vigoureusement que l'hyposulfite de soude, mais, outre qu'il est un poison des plus violents (1), il attaque l'image elle-même; car, non-seulement il dissout le sel d'argent non attaqué par la lumière, mais encore, sous l'influence de l'air, il oxyde l'argent métallique déposé, de sorte que les détails de l'image disparaissent sous son influence.

Quand le fixateur est enlevé par un lavage à l'eau, l'image photographique est achevée.

L'action dissolvante de l'hyposulfite de soude doit nous mettre en garde contre tout mélange accidentel de cette substance avec la solution de sel d'argent. Et, en effet, la moindre trace d'hyposulfite de soude dans un bain d'argent suffit pour le rendre complétement insensible, ou tout au moins pour le mettre hors d'usage.

L'ammoniaque, qui est aussi un dissolvant, ne peut pas être employé en photographie à cause de ses vapeurs qui suffisent pour gâter un bain d'argent.

Le sulfocyanure d'ammonium serait un excellent fixateur, n'était son prix élevé.

6. — **Collodion**. — Nous avons supposé jusqu'ici que les opérations photographiques se faisaient, au négatif comme au positif, au moyen de papier. Mais il ne faut qu'essayer ce mode d'opération pour se convaincre

(1) Le cyanure de potassium n'est autre chose que de l'*acide prussique*, dans lequel une molécule d'hydrogène a été remplacée par une molécule de potassium. *Acide prussique* = $KO, C^2 AzO$; *Cyanure de potassium* = $HO, C^2 AzO$.

de son impuissance à reproduire avec finesse un original contenant quelques détails. Le papier, même le plus fin et le mieux fait, offre toujours une contexture grenue ; de sorte qu'en exposant une feuille de papier sensible à l'action d'une image lumineuse dans la chambre noire, les détails de cette image seraient déformés par les grains du papier, et l'on n'obtiendrait qu'une épreuve négative imparfaite.

Mais ce ne serait que peu de chose encore, car cette imperfection de l'épreuve négative serait merveille en comparaison de celle des épreuves positives qu'on obtiendrait avec un pareil négatif. Le papier, en effet, et précisément parce qu'il est grenu, n'est pas également translucide dans tous ses points, et il s'ensuit une action irrégulière de la lumière et un positif entièrement défectueux, presque méconnaissable.

La transparence unie à l'absence de grain ne se rencontre guère que dans le verre ; c'est donc au verre qu'il faut demander un bon négatif. Mais, comment recouvrir une plaque de verre d'une couche adhérente d'iodure d'argent ? C'est au moyen du *collodion*.

Le collodion est une solution de coton-poudre dans l'éther et l'alcool. Cette solution ayant une consistance sirupeuse, on entrevoit la possibilité d'en étendre sur du verre une couche d'une certaine épaisseur relative qui pourra s'imprégner de la solution argentifère.

Le collodion, *additionné d'iodure de potassium*, est versé sur une glace bien propre. Celle-ci est plongée dans l'obscurité dans une solution de nitrate d'argent, de sorte que, par une double décomposition, il se forme dans la texture de la couche de collodion un iodure d'argent sensible à la lumière. Exposée à la lumière

dans une chambre noire, puis soumise à l'action d'un développateur et à celle d'un fixateur, elle fournit un cliché négatif d'une grande douceur, d'une grande finesse et d'une grande transparence, permettant de tirer sur papier des épreuves également fines.

7. — Papier albuminé. — Pour avoir sur papier des images presqu'aussi fines que sur collodion, on revêt le papier d'une couche d'albumine (blanc d'œuf), préalablement salée, qu'on sensibilise au nitrate d'argent. Après une exposition suffisante à la lumière sous le négatif en verre, on fixe sans développer.

Reste maintenant à dire au moyen de quel appareil on peut obtenir sur la glace collodionnée une image plus ou moins réduite, mais toujours fidèle de l'objet à reproduire en photographie. C'est au moyen de la chambre noire, à laquelle nous consacrons le chapitre suivant que nous considérons comme très-important.

CHAPITRE III

DE LA CHAMBRE NOIRE

8. — Images produites par les très-petites ouvertures. — Quand la lumière partant d'un corps entre dans une chambre noire par une très-petite ouverture, elle vient peindre sur un écran opposé une image de ce corps, quelle que soit la forme de l'ouverture.

Voici l'explication de ce phénomène :

On sait que la lumière émise par un point rayonne en tous sens et en ligne droite. Supposons donc un corps lumineux, une bougie, par exemple, en face d'une caisse de bois fermée de toutes parts (fig. 1), et percée seulement sur le milieu de la face antérieure, d'un petit trou A. Des rayons lumineux émis en tous les sens par le point B de la bougie, un au moins, viendra frapper l'ouverture A, et ne rencontrant pas d'obstacle traversera la chambre pour venir frapper la paroi opposée en B', en y apportant son éclat particulier et sa couleur. De même le point C émettra un rayon qui, passant par l'ouverture A, viendra frapper le fond en C', en y laissant son image. De même le

point D viendra donner son image en D'. De même enfin, tous les points de la bougie viendront se peindre en des points symétriques du fond de la chambre, et la réunion de ces petites images formera nécessairement l'image totale de la bougie qui nécessairement aussi paraîtra renversée.

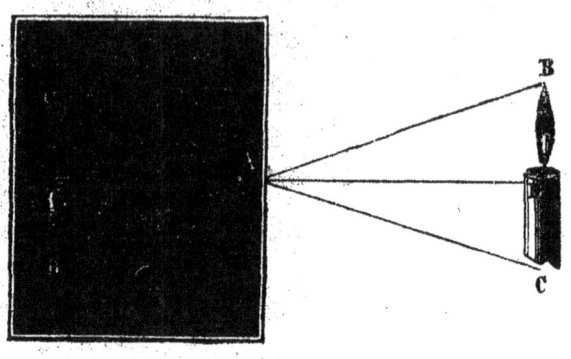

Fig. 1.

Nous avons supposé que l'ouverture A était assez petite pour ne laisser passer qu'un seul rayon ; et on comprend facilement qu'en de telles conditions l'image est peu lumineuse. Si nous élargissons l'ouverture l'image deviendra plus lumineuse, mais en même temps elle perdra de sa netteté. En voici la raison : l'ouverture A laisse passer un nombre de rayons lumineux d'autant plus grand qu'elle est elle-même plus large. Or, ces rayons partant d'un même point, et ne suivant pas la même ligne droite, ne peuvent pas venir éclairer le fond de la chambre en un seul point. Il s'ensuit donc plusieurs représentations du même point lumineux en différents points de l'écran, ce qui rend l'image confuse sur les bords.

Le physicien Porta, qui inventa la chambre noire vers 1560, remédia à cet inconvénient par l'emploi d'un

objectif muni d'une lentille, qui, lui permettant d'avoir une plus grande ouverture sans perdre de la netteté, lui donnait par cela même une image très-lumineuse.

Chaque jour, nous sommes témoins d'effets produits par les petites ouvertures : dans les chambres fermées, souvent la lumière, par des fentes, de petites ouvertures des volets, vient peindre sur les murs, sur le plafond, les images plus ou moins confuses des objets extérieurs. Les rayons solaires, en passant par les interstices des feuilles des arbres, forment sur le sol des images arrondies ; la lune donne ainsi des images représentant ses différentes phases.

9. — Des lentilles et objectifs. — On nomme lentille un corps transparent, ordinairement de verre ou de cristal, terminé par deux surfaces sphériques.

L'*axe* d'une lentille est la ligne droite qui passe par les centres de courbure des deux surfaces sphériques qui la terminent. Quand une de ces surfaces est plane, l'axe est la perpendiculaire abaissée du centre de la surface courbe sur la surface plane.

On divise les lentilles en lentilles *convergentes* et en lentilles *divergentes*.

Les premières sont telles que *tous les rayons lumineux* partant *d'un même point* et venant frapper une de leurs faces, convergent *en un seul et même point* après avoir traversé la lentille.

Les secondes, au contraire, dispersent, font diverger les rayons qui les traversent.

On reconnaît une lentille convergente en ce qu'elle est plus épaisse au milieu que sur les bords. C'est le contraire dans les lentilles divergentes.

Il y a six espèces de lentilles, dont trois convergentes et trois divergentes (fig. 2) :

1. La lentille *bi-convexe* dont les deux faces sont convexes ;

2. La lentille *plan-convexe*, dont une des faces est plane ;

3. Le *ménisque convergent* dont les faces sont l'une convexe, l'autre concave; il est plus épais au milieu que sur les bords ;

4. La lentille *bi-concave*, dont les deux faces sont concaves ;

5. La lentille *plan-concave*, dont une des faces est plane et l'autre concave ;

6. Le *ménisque divergent*, dont les faces sont, l'une concave, l'autre convexe ; il est moins épais au milieu que sur les bords.

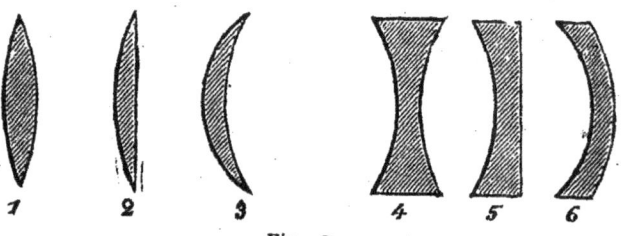

Fig. 2.

On nomme *foyer* d'une lentille le point de l'axe où se réunissent les rayons lumineux émis par un point également situé sur l'axe, de l'autre côté de la lentille. Le point d'émission et le point de convergence se nomment *foyers conjugués*.

Quand les rayons qui viennent frapper la première face sont parallèles, ce qui arrive sensiblement quand ils sont émis par le soleil, le point de l'axe où viennent converger ces rayons se nomme *foyer principal*.

La distance qui sépare la lentille du foyer principal se nomme *distance focale* ou simplement aussi *foyer*. C'est dans ce sens qu'on dit qu'une lentille a un *long foyer*, un *court foyer*, pour dire une longue ou une courte distance focale.

Si, à l'ouverture de la chambre noire, nous adaptons une large lentille, l'écran du fond, mis au foyer, recevra, en un seul point, tous les rayons partant du point correspondant de l'objet à reproduire; et chaque point venant ainsi peindre son image, nous aurons une image totale à la fois plus nette et plus lumineuse.

10. — Aberration chromatique. — Lentilles achromatiques. — Toutefois, l'image ainsi obtenue n'a pas encore sur ses bords toute la netteté désirable; on y remarque une légère auréole, colorée des couleurs de l'arc-en-ciel.

C'est que, en même temps que la lentille fait converger les rayons lumineux en vertu de la *réfraction*, elle décompose la lumière en vertu de la *dispersion*. On sait, en effet, que la lumière blanche peut se décomposer en sept couleurs : *violet, indigo, bleu, vert, jaune, orangé, rouge*, phénomène qui constitue le spectre solaire et qu'on obtient au moyen du prisme. Or une lentille n'est qu'un composé de prismes. De là vient qu'en la traversant, un rayon lumineux se décompose. Ce phénomène de la *dispersion* des couleurs se nomme *aberration chromatique*.

Or, les différents rayons lumineux n'ayant pas la même action chimique, il était de toute nécessité de remédier à ce défaut en forçant les rayons colorés à se réunir en un seul et même foyer. On nomme *lentille*

achromatique toute lentille qui a subi cette correction.

Newton niait la possibilité d'achromatiser les lentilles. Les recherches postérieures amenèrent pourtant le résultat cherché.

Nous avons dit tout à l'heure que la *déviation* du rayon lumineux dans le prisme ou la lentille se nomme *réfraction*, et que sa *décomposition* en rayons colorés se nomme *dispersion*. Or, toutes les substances transparentes ne jouissent pas du même pouvoir de réfraction ni du même pouvoir de dispersion ; et, dans deux substances différentes, jouissant du même pouvoir réfractif, la dispersion n'est pas toujours de même intensité, et, réciproquement, le même pouvoir de dispersion, dans deux substances différentes, n'est pas toujours uni au même pouvoir de réfraction. De là la possibilité d'achromatiser les lentilles.

Faisons, en effet, une lentille d'une première matière dont nous représenterons le pouvoir réfractif par 7 et le pouvoir dispersif par 2. Si, pour faire une seconde lentille, nous choisissons une matière dont le pouvoir réfractif soit représenté par 3 et le pouvoir dispersif par 2, en donnant à cette dernière une courbure telle qu'elle réfracte et disperse en sens inverse de la première, c'est-à-dire en faisant l'une divergente et l'autre convergente, et en les réunissant toutes deux dans un seul système, on voit aisément que la réfraction totale du système sera représentée par 4, et que la dispertion sera nulle.

Ce système de deux lentilles, se corrigeant l'une par l'autre, forme la lentille achromatique. Tantôt les deux verres ont une surface commune et sont collés ensemble, tantôt, au contraire, elles sont séparées par une

petite bague et réunies simplement dans une même monture. Dans ce dernier cas, il faut bien se garder d'intervertir l'ordre des verres, car on changerait totalement leur effet.

11. — Aberration sphérique. — Diaphragmes. — Nous avons dit tout à l'heure que les rayons partant d'un point lumineux se réunissent au delà d'une lentille convergente en un seul et même foyer. Ce n'est exact que pour des lentilles peu épaisses, à très-petite ouverture et à très-grande distance focale. Or, tel n'est pas le cas général en photographie.

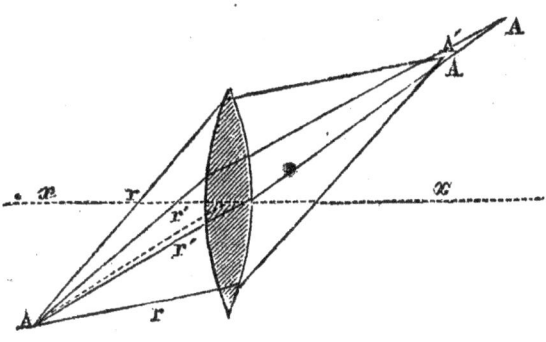

Fig. 3.

Quand les rayons lumineux, partant d'un point A (fig. 3), quelque peu éloigné de l'axe x d'une lentille épaisse et de grande ouverture, les rayons r, r, qui viennent frapper les bords de cette lentille, sont plus déviés qu'il ne le faut pour se rencontrer au même foyer avec les rayons r', r', qui frappent le milieu de la lentille. Les premiers ont leur foyer en A', plus près de la lentille que les autres qui l'ont en A''. Si donc on cherche avec un écran le foyer du point lumineux, on le verra entouré d'une auréole formée par les rayons qui se croisent à différents points.

S'il s'agit d'un objet à reproduire, nous verrons cette confusion de l'image aux deux extrémités de l'objet à reproduire, parce que ces extrémités sont assez éloignées de l'axe pour donner lieu à cette variété de foyers, tandis que les autres points offrent d'autant moins cette variété qu'ils se rapprochent plus de l'axe. Lorsque les rayons lumineux qui tombent sur la lentille sont parallèles, comme ceux qu'émet directement le soleil, cette variété de foyer ou *aberration sphérique* est presque nulle. Ce parallélisme n'existe pas pour les rayons lumineux émis par les objets terrestres ; mais, comme on le conçoit sans peine, on s'en rapproche d'autant plus que l'objet lui-même est plus éloigné de la lentille. L'éloignement de l'objet à reproduire en photographie est donc un moyen de corriger l'aberration sphérique dans une certaine mesure, mais aux dépens de la grandeur de l'image, qui devient d'autant plus petite que l'objet est plus éloigné.

Comme cette réduction de grandeur se trouve fort souvent en opposition avec le but qu'on se propose, il fallait trouver un autre moyen de corriger l'aberration sphérique, en conservant à l'image la grandeur convenable. Ce moyen est contenu en principe dans ce que nous avons dit un peu plus haut. Puisque l'aberration n'est produite que par les rayons qui traversent la lentille sur les bords, on n'a, pour la détruire, qu'à supprimer ces rayons. Pour cela, on se sert d'obturateurs appelés *Diaphragmes*. Ce sont des feuilles métalliques pouvant couvrir toute la lentille, et percées à leur centre, d'ouvertures circulaires plus ou moins grandes (fig. 4). On conçoit qu'en plaçant un tel obturateur devant une lentille, celle-ci n'est plus traversée que par

les rayons qui tombent en son milieu, et dont le foyer est sensiblement le même pour tous les rayons partis d'un même point. Plus donc l'ouverture du diaphragme sera petite, et plus l'image sera nette, sa grandeur restant la même. Mais aussi, et cela se conçoit très-aisément, l'image sera moins lumineuse.

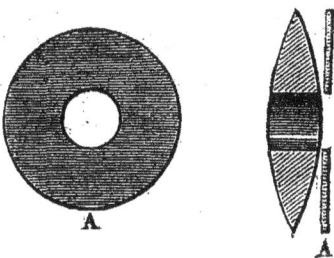

Fig. 4.

J'appelle sur ce point l'attention du lecteur, car c'est en réglant, suivant les circonstances, l'emploi du diaphragme et en éloignant convenablement le modèle qu'il réunira les deux conditions de netteté dans ses épreuves, et d'une courte durée dans la pose. Nous aurons, du reste, occasion d'y revenir.

12. — Des objectifs. — *Objectif simple ou à paysages*. — Cet objectif est formé d'une seule lentille achromatique, de la forme d'un ménisque convergent, dont la face concave regarde l'objet à reproduire, et la face convexe l'intérieur de la chambre. La figure 5 représente la monture de l'objectif simple. Un anneau A, vissé sur la paroi antérieure de la chambre noire, supporte un tube B, qui contient la lentille achromatique. La partie antérieure de ce tube en porte un plus petit, C, qui contient les diaphragmes ; enfin, un couvercle D s'adapte au tube C, et couvre ainsi l'objectif.

— 26 —

Les diaphragmes sont maintenus par une petite bague en cuivre noircie, *i*, qu'on peut enlever à volonté, ce qui permet de les changer.

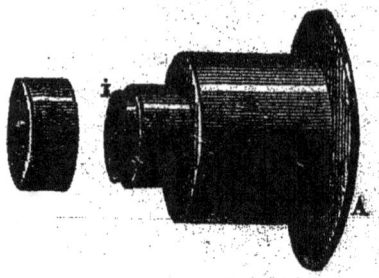

Fig. 5.

Objectif double, à portraits. — L'objectif double est représenté figure 6, et la disposition des lentilles figure , la pointe de la flèche indiquant l'objet à reproduire.

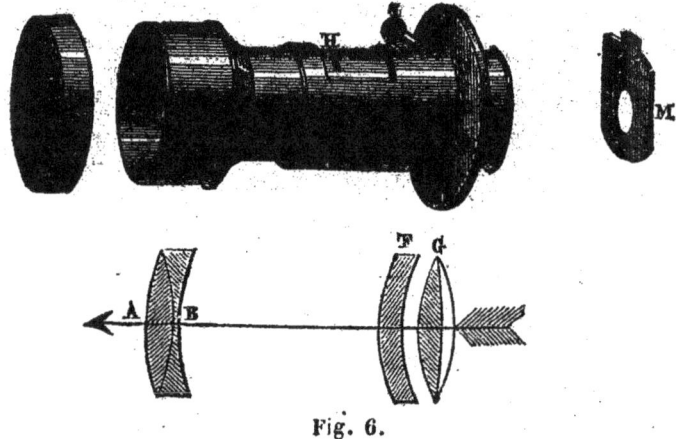

Fig. 6.

Il est composé : 1° D'un ménisque AB achromatisé, dont la surface convexe regarde l'objet à reproduire. Ce ménisque est serti dans un anneau de cuivre qui se visse sur un tube C, dont l'orifice formée d'un tube plus gros, D, se ferme à l'aide d'un obturateur, E, en cuivre ou en carton.

2° D'une combinaison bi-convexe FG, formée d'un ménisque F, placé à une certaine distance d'une lentille bi-convexe G. Une bague sépare les deux lentilles à la distance assignée par le calcul, pour corriger autant que possible l'aberration chromatique. Elles sont serties dans un anneau de cuivre, qui se visse à l'autre extrémité du tube C. Ce tube est percé d'une fente latérale H qui permet d'introduire entre les deux lentilles les diaphragmes, dont la forme est représentée en M. Enfin, on peut, à volonté, au moyen d'une crémaillère et d'un pignon I, faire glisser ce même tube C dans un tube plus grand K. Ce dernier se visse dans un anneau L qu'on fixe à l'aide de vis sur la paroi de la chambre noire.

La lentille AB employée seule donne une image nette à sa partie centrale, mais confuse sur les bords. Si on la retourne, de manière que sa face convexe regarde l'arrière de la chambre, et qu'*on la mette à la place de la lentille* FG qu'on supprime, elle donne une image confuse, il est vrai, mais que de petits diaphragmes placés en H rendent nette. On s'en sert quelquefois pour le paysage, mais elle est inférieure à l'objectif simple construit exprès.

C'est peut-être ici l'endroit de faire au lecteur une recommandation qui a son importance.

Il arrive souvent que, pour nettoyer la surface des lentilles, on démonte entièrement l'objectif. Alors, il faut avoir soin de replacer les lentilles à leurs places respectives, sans quoi l'objectif ne donnerait plus d'image nette.

Répétons encore que la lentille de l'avant a sa surface convexe tournée du côté de l'objet à reproduire.

Du reste, comme elle est formée de verres collés, il est rare que ce soit elle qu'on replace mal.

Il n'en est pas de même de celle de l'arrière, formée de deux lentilles séparées. Le ménisque convexe-concave F doit être placé à l'intérieur de la monture, la face convexe tournée vers l'avant de l'objectif; la bague de cuivre noirci doit séparer sa face concave du côté de la lentille biconvexe G. C'est la position de celle-ci qui donne le plus souvent lieu à des méprises. En effet, ses deux faces n'ont point la même convexité, quoique la différence soit légère, et fréquemment on la retourne. Il faut avoir soin que la surface la plus convexe soit celle qui repose sur la bague; la surface la moins convexe est à l'extérieur, regardant la chambre noire.

Encore un conseil. Pour enlever la poussière des lentilles, se servir d'un blaireau, puis essuyer avec un linge usé et très-propre, ou un morceau de peau de chamois. Ne jamais nettoyer avec une poudre quelconque; si fine qu'elle soit, elle détruirait en partie le poli des lentilles. Mais si les lentilles sont tellement sales qu'elles aient besoin d'un nettoyage énergique, il faudrait employer un linge bien fin et bien doux, le mouiller avec un peu d'alcool et en frotter les lentilles jusqu'à ce que l'alcool se soit entièrement évaporé; après cela, étendre à leur surface un peu de graisse, et ensuite l'enlever avec le plus grand soin.

13. — Chambre noire complète. — La figure 7 représente une chambre noire complète. A et B sont deux demi-caisses rectangulaires en bois, réunies par un soufflet C en étoffe noire. Sur la paroi antérieure de la partie A, qui est fixée à la base H de l'appareil, se

trouve vissée l'objectif D. La partie postérieure B a pour fond ou paroi extérieure un châssis G, glissant dans des rainures, pouvant s'enlever à volonté et portant un verre dépoli E, qui fait écran. C'est sur ce verre que vient se peindre l'image, et on peut voir celle-ci en couvrant sa tête et l'arrière de l'appareil d'un voile noir. Cette même partie B n'est pas fixée à la base de l'appareil, mais elle peut glisser dans des coulisses à ce pratiquées, entraînant avec elle le soufflet; une vis de pression V permet de la fixer, quand on a

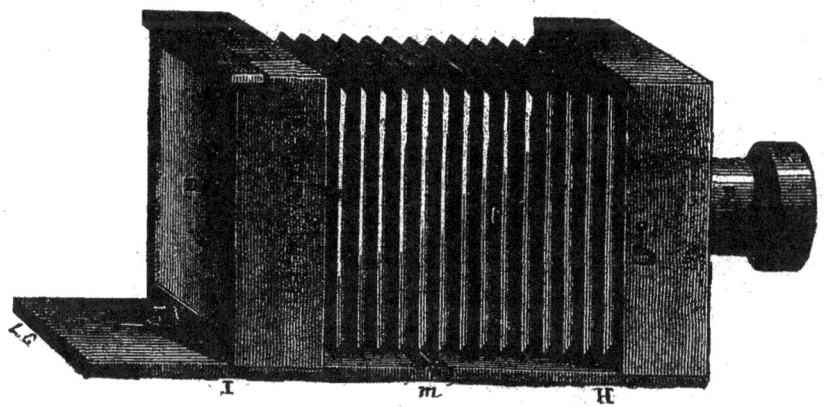

Fig. 7.

mis l'image au foyer, c'est-à-dire quand on la voit bien nette sur le verre dépoli. Quand la partie B est poussée contre la partie A, le soufflet est complétement renfermé dans les deux demi-caisses, et un crochet i, fixé sur la partie A, venant s'agrafer sur un bouton o, qui fait saillie sur la partie B, maintient la réunion du système. Dans cette position, on peut plier la partie I de la base, grâce à la charnière m, et, dans l'intervalle qui sépare cette partie de la caisse B, on peut parfois placer le châssis à glace sensible dont nous allons im-

médiatement parler. Des crochets maintiennent tout l'appareil.

Châssis à glace. — Le châssis G, qui porte le verre dépoli, peut, comme nous l'avons vu, s'enlever à volonté. On le remplace par un autre châssis (fig. 8), qui porte la glace sensible. Ces deux châssis sont construits de telle sorte que la glace sensible occupe dans la chambre noire *exactement* la même place que le verre dépoli.

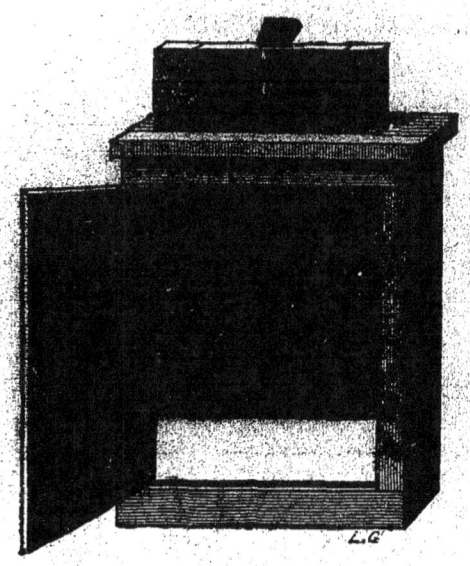

Fig. 8.

Ce châssis à glace est fait de façon qu'en ouvrant la porte A on peut y introduire la glace sensibilisée; on la tourne la face sensible en dedans; quand on ferme la porte A, le ressort B exerce une pression sur la glace pour la maintenir contre des arrêts qui fixent sa position. Une glissière ou planchette C, munie d'une agrafe de cuir, ferme le châssis de l'autre côté. On peut l'élever, et comme elle peut se plier sur des charnières *d, d,* lorsque celles-ci sont sorties du châssis, elle reste

ainsi ouverte d'elle-même. On tire donc cette planchette lorsque le châssis a remplacé le verre dépoli ; l'image qu'on avait mise au point sur le verre dépoli, vient se peindre sur la surface sensible qu'elle impressionne. Quand on juge que l'impression a été suffisante, on abaisse la planchette, et on enlève le châssis pour faire subir à la glace les opérations ultérieures.

La chambre noire se place sur un pied pour opérer. Le plus simple est un trépied, appareil assez connu pour qu'on nous dispense d'en faire la description.

CHAPITRE IV

PROCÉDÉS OPÉRATOIRES, AU MOYEN DE LA CHAMBRE NOIRE ORDINAIRE

SECTION I. — MATÉRIEL ET PRODUITS

14. — **Du cabinet noir**. — Les surfaces sensibles étant décomposées par la lumière, il faut, quand on opère avec la chambre noire ordinaire, et non avec l'appareil Dubroni, faire certaines opérations dans l'obscurité. Ces opérations sont : la sensibilisation de la glace et le développement de l'image. On fait choix pour cela d'un petit local qu'on prive de jour; c'est ce qu'on appelle le cabinet noir.

Quand nous disons *noir*, nous ne parlons pas d'une obscurité complète, mais d'un jour tellement faible que la couche sensible d'iodure d'argent n'en puisse pas être impressionnée. Quelques opérateurs travaillent à la lueur d'une bougie; c'est mauvais. Le mieux est de garnir la fenêtre en verres colorés d'un jaune foncé. Comme ces verres coûtent fort cher, on peut calfeutrer complétement la fenêtre pour empêcher l'introduction de toute lumière blanche, et s'éclairer au moyen d'une

bougie placée dans une petite lanterne à verres rouges. La lumière jaune ou rouge n'agit pas sur les surfaces sensibles.

Une pièce de 2 mètres de long est très-convenable. Quelques rayons pour y placer cuvette et flacons, un baquet pour recevoir le bain développateur hors d'usage, une fontaine à robinet pour les lavages ; voilà l'ameublement strictement nécessaire.

Est-il besoin de réclamer de l'ordre dans ce petit atelier? Qu'on ne s'avise pas, par exemple, de mettre la cuvette d'hyposulfite près de la cuvette au bain d'argent. Nous avons vu précédemment qu'une seule goutte d'hyposulfite de soude peut mettre un bain d'argent hors d'usage.

Nous allons indiquer tous les produits qui doivent se trouver dans le cabinet.

15. — Collodion. — C'est, avons-nous dit, une solution de coton-poudre dans l'alcool et l'éther, additionnée d'un iodure et d'un bromure alcalins. La préparation n'en est ni simple ni facile, et il arrive rarement à l'amateur le plus habile de faire deux fois de suite le même produit. Aussi vaut-il mieux l'acheter chez des marchands spéciaux où les produits sont généralement de qualité constante ; il ne coûte pas plus cher et est mieux fait. En France, chacun veut faire soi-même son collodion et a sa petite formule ; en Angleterre et en Allemagne, tous les photographes l'achètent chez des fabricants spéciaux qui leur donnent plus de garantie.

Néanmoins, pour ceux qui, demeurant loin des centres, ne peuvent pas facilement se procurer ce produit

suivant leurs besoins, nous allons décrire la manière de le faire. Comme l'amateur n'use que peu de collodion, nous lui conseillons de préparer à part la solution de coton-poudre et la solution iodurante. Séparées, elles se conservent à peu près indéfiniment, et l'on n'a qu'à opérer le mélange dans les proportions indiquées pour obtenir immédiatement un collodion sensibilisé.

Dans un flacon à large col, on met :

En été
- Ether à 62° Beaumé 600 cent. cub.
- Alcool à 40° Beaumé (95 centigr.) 400
- Coton-poudre 8 à 10 gr.

En hiver
- Ether à 62° 650 cent. cub.
- Alccol à 40° 350
- Coton-poudre 8 à 10 gr.

On met d'abord le coton-poudre dans le flacon avec l'alcool, puis on agite fortement pour diviser le coton, puis on ajoute l'éther *par portions successives,* et on agite bien le mélange à chaque addition. On dissout ainsi le coton-poudre sans difficulté, tandis que, si on mettait d'abord l'éther, puis l'alcool, on verrait le coton s'agglomérer en grumeaux et se dissoudre difficilement. Si la dissolution se fait entièrement, 8 grammes de coton-poudre suffisent ; si au contraire la dissolution n'était pas parfaite, s'il y avait un dépôt non dissous, il en faudrait mettre 9 ou 10 grammes.

On laisse déposer complétement le collodion, ce qui exige une quinzaine de jours, puis on décante. Ce produit se nomme *Collodion normal.* Il doit être renfermé dans un flacon bien bouché.

D'autre part, on prépare les liqueurs iodurantes dont voici les formules :

Flacon n° 1.

Alcool à 40°	100 cent. cub.
Iodure de cadmium	10 gram.

Flacon n° 2.

Alcool à 40°	100 cent. cub.
Iodure d'ammonium	10 gram.

Flacon n° 3.

Alcool à 40°	100 cent. cub.
Bromure de cadmium	5 gram.
Bromure d'ammonium	5 gram.

On voit que chacune de ces liqueurs étant à 10 pour 100, si nous avons besoin d'un gramme d'un iodure quelconque, nous n'aurons qu'à mesurer dans une éprouvette graduée 10 centimètres cubes de la liqueur, ce qui est beaucoup plus simple que de nombreux pesages.

On filtre ces solutions.

Quand on veut préparer du collodion photographique, on verse dans un flacon bien lavé à l'alcool :

Collodion normal	100 cent. cub.
Flacon n° 1	8 —
Flacon n° 2	4 —
Flacon n° 3	4 —

Au bout de trois à huit jours, ce collodion est bon pour l'usage, et il se conserve des mois.

Ce collodion doit avoir une légère teinte jaune paille. S'il était incolore, il serait bon de le teinter légèrement

en ajoutant avec précaution une ou deux gouttes d'une solution de paillettes d'iode dans de l'alcool.

16. — Bain d'argent négatif. — C'est une solution de nitrate d'argent dans de l'eau pure.

On n'a pas toujours à sa disposition de l'eau distillée, mais on peut la remplacer par de l'eau de pluie bien filtrée ou par de l'eau provenant de neige ou de glaces fondues. Voici la formule :

 Eau distillée 100 cent. cub.
 Nitrate d'argent. 8 gram.
 Solution alcoolique d'iodure
 de potassium 1 ou 2 gouttes.

Si une feuille de papier de tournesol trempée dans le bain ne rougit pas légèrement, il est bon d'y ajouter un peu d'acide nitrique. Pour ne pas en trop mettre, on se sert d'une baguette de verre qu'on trempe dans l'acide et avec laquelle on remue ensuite le bain d'argent. Quand la réaction s'opère sur le papier de tournesol, le bain est assez acidulé.

17. — Bain développateur. — Le sulfate de fer, en solution convenablement étendue, fait apparaître l'image lentement, de manière qu'on peut en arrêter l'action à un moment donné. Voici la formule généralement employée :

 Eau distillée ou de pluie filtrée. 500 cent. cub.
 Sulfate de fer 15 gram.
 Alcool 15 gram.
 Acide acétique cristallisable . 13 cent. cub.

Au lieu de sulfate de fer, on emploie très-avantageu-

sement le sulfate double de fer et d'ammoniaque ; mais alors, au lieu de 15 grammes on en met 25.

On peut aussi remplacer l'acide acétique cristallisable par une quantité double d'acide pyroligneux dont le prix est moins élevé, et le résultat presque égal.

On dissout d'abord le sulfate de fer dans l'eau, puis on ajoute l'acide acétique, et finalement l'alcool.

Cette solution, incolore au moment de sa préparation, rougit lentement, sans pour cela devenir mauvaise.

Avec ce développateur, l'intensité de l'image est quelquefois insuffisante, et l'on est obligé de renforcer.

Renforçage. — Voici une excellente formule pour le renforçage:

Acide pyrogallique. 1 gram.
Eau distillée 300 cent. cub.
Acide acétique. 30 —

L'eau est d'abord additionnée d'acide acétique, puis versée dans le filtre en papier, qui contient l'acide pyrogallique. La solution passe limpide et incolore, si l'eau est pure.

Ce bain peut devenir opaque et boueux, il est alors hors d'usage; aussi est-il bon de n'en préparer que de petites quantités à la fois.

18. — **Fixateur.** — Nous ne conseillons pas l'emploi du cyanure de potassium, bien qu'on en use à la faible dose de 2 pour 100. Mais si faible que soit un pareil bain, il répand des vapeurs extrêmement délétères, et les accidents irréparables qu'il cause trop souvent doivent le proscrire de l'atelier photographique.

Voici le fixateur dont nous conseillons l'emploi :

Hyposulfite de soude 100 gram.
Eau 1 litre.

Un excellent fixateur, s'il ne coûtait pas si cher, serait :

Sulfocyanure de potassium ou
 d'ammonium. 800 gram.
Eau. . , 1 litre.

SECTION II. — MANIPULATION.

19. — Préparation de la glace. — Nettoyage. — Le nettoyage des glaces est d'une importance dont on ne peut se faire l'idée si on n'a pas pratiqué quelque peu la photographie. Chaque impureté laissée sur le verre, produit une tache irrémédiable sur le cliché. Le plus souvent un frottement énergique avec du papier de soie imbibé d'alcool, puis un dernier frottement avec du papier de soie bien sec, suffisent à rendre la glace très-nette. Mais souvent aussi cela ne suffit pas. Voici pour les glaces rebelles, un procédé sûr.

On laisse séjourner les glaces pendant douze heures dans une solution de carbonate de soude à 10 0/0. On les lave ensuite à l'eau simple, puis on les met, au moins pendant une heure dans un autre, bain formé de 100 grammes d'eau et 15 grammes d'acide nitrique. Au sortir de ce bain, on lave à grande eau, on égoutte et on essuie avec un linge propre. C'est alors qu'on

frotte (et toujours en rond) avec de l'alcool et du papier de soie ou de vieux linge bien propre.

On reconnaît qu'une glace est suffisamment nettoyée quand, en hâlant à la surface, la buée formée par l'haleine s'étend en couche uniforme et disparaît régulièrement.

Comme cette opération est longue, on prépare d'avance les glaces qu'on met toutes propres dans une boîte à rainures, où elles sont à l'abri de la poussière.

Collodionnage. — L'extension du collodion se fait dans le cabinet noir, parce que la sensibilisation de la glace suit immédiatement. Avec l'appareil Dubroni, on peut collodionner partout, même en plein soleil.

De la main gauche, on prend la glace délicatement par un des angles, et on l'essuie légèrement. Le côté nettoyé à l'aide d'un blaireau à longues soies, pour en chasser la poussière. *Il faut* que ce blaireau soit *parfaitement sec.*

On débouche alors le flacon de collodion, dont on essuie parfaitement le goulot; puis, tenant la glace *horizontalement*, on verse doucement et sans temps d'arrêt. Lorsque le collodion a recouvert à peu près les deux tiers de la glace, on arrête; inclinant alors la glace doucement et sans secousse on conduit le collodion sur les parties non couvertes, en ayant soin toutefois de ne pas le faire refluer sur lui-même. Lorsque la glace est bien recouverte partout, on l'incline à droite en la relevant doucement, jusqu'à ce qu'elle soit presque verticale, et l'on fait écouler l'excès du liquide dans le flacon en imprimant à la glace un mouvement d'oscillation autour de l'angle inférieur, ainsi que le représente

la figure 10 (1), pour faire disparaître les lignes diagonales qui se produisent dans le sens de l'écoulement du liquide.

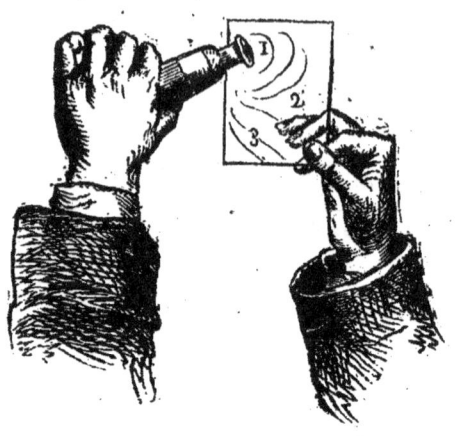

Fig. 9.

Au lieu de recevoir l'excédant du collodion dans le flacon qui a servi à le verser, il serait préférable de se servir pour cela d'un flacon spécial.

Lorsque le collodion a pris une certaine consistance, et avant qu'il ne soit sec, on procède à la sensibilisation. On reconnaît ce moment soit à l'odeur soit au toucher. A l'odeur, la glace ne sent plus que l'alcool ; au toucher, le doigt posé légèrement à l'un des angles doit y marquer son empreinte sans enlever le collodion.

20. — Sensibilisation de la glace. — Le bain d'argent est versé dans une cuvette de porcelaine à recou-

(1) Par une erreur du graveur, la figure représente l'opération à l'envers. C'est la main gauche qui tient la glace, et la droite le collodion.

vrement (fig. 11). On tient cette cuvette inclinée, de manière que tout ou presque tout le liquide soit amassé sous le recouvrement. La glace est posée, la *couche de collodion en dessus*, et par un de ses côtés sur la partie de la cuvette que n'atteint pas le liquide. On la retient de la main gauche B, avec le crochet, *i*, en baleine ou en argent. On incline petit à petit la glace vers le fond de la cuvette. Quand la glace arrive presque en contact avec le liquide, on la lâche, en même temps que, d'un coup, on rend la cuvette en abaissant l'autre main A. Le liquide couvre ainsi, d'un seul trait, toute la glace.

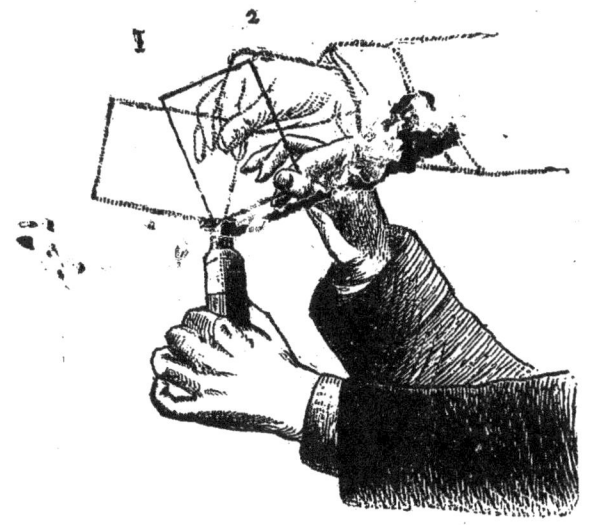

Fig. 10

La grande chose, c'est que le liquide couvre la glace *sans temps d'arrêt;* sinon il s'y forme des lignes irrémédiables qui gâtent l'épreuve, et qu'on dirait tracées au burin.

Avec le crochet ou soulève de temps en temps la glace pour constater l'état de la couche. Elle devient

peu à peu opaque, et prend d'abord un aspect graisseux. Quand cet aspect graisseux a disparu, et que le liquide coule uniformément à la surface de la glace, on l'enlève pour la laisser égoutter quelques secondes dans une position verticale, sur des doubles de papier buvard; on essuie alors le dos de la glace avec du papier. Puis, la plaçant dans le châssis, la face sensible du côté de la planchette et non du côté de la porte, on l'expose au foyer de la chambre noire, à la place du verre dépoli, qu'on a préalablement mis au point.

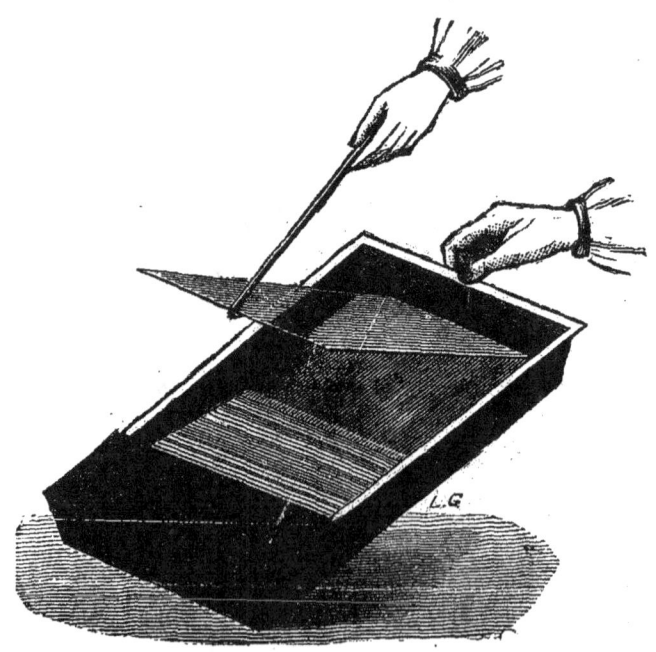

Fig. 11.

Recommandations. — 1° Recouvrir la cuvette au bain d'argent dans l'intervalle des opérations;

2° Passer à sa surface, avant la sensibilisation, un

morceau de papier afin d'en enlever les impuretés qui surnagent malgré toutes les précautions ;

3° Avant de placer la glace dans le châssis, il faut ouvrir et fermer la planchette avec force, afin d'en dégager la poussière ;

4° Placer la glace dans le châssis précisément dans le sens suivant lequel elle s'est égouttée.

Ces recommandations sont inutiles avec l'appareil Dubroni.

21. — Mise au point, et exposition à la lumière. — On couvre l'arrière de la chambre d'un drap noir sous lequel on met la tête pour voir l'image sur le verre dépoli. On enlève l'obturateur qui bouche l'objectif ; de la main droite on tourne le bouton de la crémaillère de l'objectif jusqu'à ce que l'image apparaisse d'une manière quelque peu distincte ; puis on fait avancer ou reculer l'arrière de la chambre jusqu'à ce qu'on obtienne une netteté parfaite. Pour le portrait, c'est généralement l'œil du modèle que l'on met au point. On fixe alors l'arrière de la chambre au moyen de la vis de pression et on ferme l'objectif.

On substitue alors le châssis à glace au verre dépoli. On lève la planchette pliante qui recouvre la face sensible, on ouvre l'optique pendant un certain nombre de secondes qu'on appelle le temps de pose, on ferme l'optique quand on juge cette pose suffisante ; on abaisse la planchette ; puis on enlève le châssis qu'on porte dans le cabinet noir pour opérer le développement.

22. — Développement de l'image. — Quand on est dans le cabinet noir, et là seulement, on enlève la glace

qu'on tient comme pour le collodionnage, avec cette différence qu'on l'incline légèrement en élevant le côté qu'on tient à la main.

La couche ne présente aucune apparence d'image, mais la solution de sulfate de fer va la faire apparaître.

Le bain developpateur, mis en quantité suffisante dans un verre conique, est versé *en une seule fois* sur la surface de la glace, de manière que celle-ci soit entièrement couverte en un seul instant.

Pour bien opérer, tandis que la main gauche tient la glace, la main droite qui tient le verre approche celui-ci de la main gauche en le tenant appuyé sur le bord de la glace ; on verse alors en renversant le verre et en le faisant courir rapidement d'un coin à l'autre. Elle est ainsi couverte sans temps d'arrêt (fig. 12).

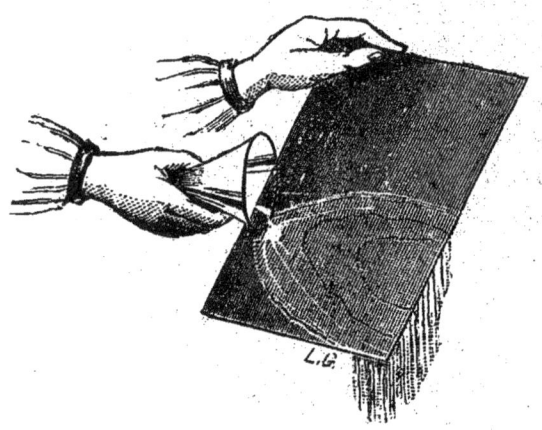

Fig. 12.

L'image apparaît lentement, négative sur le fond blanc de la couche. Il faut avoir soin de toujours imprimer à la glace un mouvement de bascule pour éviter les taches. On relève la glace pour l'examiner par transparence, et on peut juger de l'intensité de l'image

développée. Si on ne la croit pas assez intense on la recouvre de nouveau du bain développateur.

Quand l'image est suffisamment venue, on la fixe.

23. — Fixage. — La glace bien lavée sous un courant d'eau est plongée dans une solution d'hyposulfite de soude placée dans une cuvette de porcelaine ou de gutta-percha. L'hyposulfite ronge la couche opaque d'iodure d'argent non décomposé, et la glace redevient transparente. Quand toute trace laiteuse a disparu, le fixage est terminé. On lave alors l'épreuve sous un filet d'eau pendant une ou deux minutes, et on la met sécher verticalement sur un support.

CHAPITRE V

PROCÉDÉS PHOTHOGRAPHIQUES AU MOYEN DE L'APPAREIL DUBRONI

24. — On a vu, dans le chapitre précédent, les exigences du procédé ordinaire. La nécessité du cabinet noir pour faire toutes les opérations est à elle seule un motif plus que suffisant pour en interdire l'emploi à l'amateur. Car, comment opérer en voyage? Comment, à la campagne, où l'on va chercher des sites pittoresques hors de la maison? Comment à la ville, où l'on n'a pas toujours une pièce convenable à consacrer au cabinet noir? Comment faire de la photographie chez un ami qui n'a pas d'installation spéciale?

A la vérité, on a le procédé au collodion sec qui permet d'opérer en voyage sans grand embarras de bagages. Mais, outre qu'on ne peut développer sur place et juger de son succès, on ne peut employer le collodion sec que pour le paysage inanimé, à cause de son extrême lenteur. Quand on veut faire le portrait ou le paysage animé, il faut, de toute nécessité, employer le collodion humide ; ce n'est pas un choix, et alors quel embarras !

Pour démontrer à quel point il est impossible à un amateur d'opérer en campagne avec la chambre noire ordinaire, je ne puis mieux faire que citer quelques lignes d'un traité fort considérable dont l'auteur, M. le docteur Van Monckloven, est une autorité en matière de photographie :

« *Emploi du collodion humide en campagne.* —
« Quand on est appelé, dit-il, à reproduire un grand
« nombre de monuments, le collodion humide est le
« meilleur procédé que l'on puisse choisir. *Si l'on a*
« *l'embarras de traîner à sa suite un matériel considé-*
« *dérable,* d'un autre côté, on est certain de rapporter
« des négatifs achevés. Cependant, les circonstances
« dicteront au lecteur s'il doit ou non recourir au collo-
« dion humide. Trois méthodes se présentent pour
« opérer sur collodion humide, en pleine campagne :
« 1° à l'aide de la tente portative de Leacke ou de toute
« autre tente analogue ; 2° de toute autre tente ordi-
« naire ; 3° ou enfin d'une voiture fermée. »

Cette citation en dit autant et plus que je ne pourrais dire. Ainsi, il est bien entendu qu'avec le plus portatif et le plus simple de ces moyens, toujours « on a l'embarras de traîner à sa suite un matériel considérable. » Le motif qui fait préférer le collodion humide au collodion sec, même pour les monuments et paysages, c'est qu'on est toujours certain de rapporter avec soi des négatifs achevés. Or, cette certitude, on l'a au plus haut degré avec l'appareil Dubroni, inventé spécialement pour le procédé au collodion humide ; et on n'a pas l'embarras de traîner à sa suite un matériel considérable ; on peut opérer en plein air, et comme on ne touche ni à la glace sensibilisée, ni au bain d'argent,

ni au bain de fer, on ne se tache pas les doigts ; enfin, on peut tout faire, même le portrait.

Le n° 1 des appareils Dubroni donne, il est vrai, des clichés fort petits, mais tout le matériel tient dans une petite boîte qu'un enfant peut porter au bout du petit doigt. L'appareil n° 4, qui donne plus grand qu'une carte de visite, est contenu, avec tout son matériel, dans une caisse qui ne pèse que peu de kilogrammes. L'appareil demi-plaque et l'appareil plaque entière tiennent dans une caisse dont le poids est de beaucoup inférieur à celui du plus petit des appareils photographiques ordinaires.

Le secret de la chose, c'est que, dans l'appareil Dubroni, le cabinet noir, c'est la chambre noire elle-même. Ce qui n'est qu'une partie du contenu dans l'appareil ordinaire, devient ici le contenant.

Passons maintenant à la description de l'appareil et de ses manipulations.

25. — **Petits appareils nos 1, 2 et 3** (fig. 13). — Ces appareils se composent d'une boîte en acajou ou en noyer formant chambre noire, percée à l'avant d'une ouverture qui doit recevoir l'objectif, et à la partie supérieure d'un petit trou circulaire. A l'arrière, une porte à charnière permet d'introduire dans la chambre le verre dépoli ou la glace sensible. Cette porte est percée d'une fenêtre garnie d'un verre rouge et fermée d'un volet en bois qu'on peut ouvrir à volonté.

Dans l'intérieur de la boîte est ajustée une fiole en verre jaune percée de trois ouvertures. L'une, petite, au ventre et à la partie supérieure, correspondant au petit trou supérieur de la boîte, et avec lequel il est re-

lié par un petit tube en os ou en ivoire muni d'une soupape à ressort. C'est par là qu'on introduit.

La seconde ouverture, de moyenne grandeur, est à la partie antérieure de la fiole et correspond à l'objectif. La troisième, la plus grande, est à la partie postérieure de la fiole; c'est elle qui détermine la grandeur du cliché qu'on peut obtenir. Elle est rodée de telle façon qu'une glace peut y être appliquée et serrée par des ressorts adaptés à la porte. La fiole est ainsi une cuvette à laquelle, en la renversant, on donne pour fond la glace appliquée à l'ouverture postérieure ; comme celle-ci est rodée, pas une goutte de liquide ne peut s'échapper.

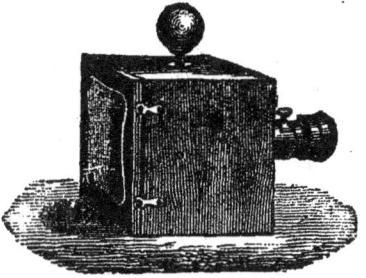

Fig. 13.

Le liquide est introduit dans la fiole au moyen de pipettes. La pipette se compose d'une balle en caoutchouc à laquelle est adapté un tube d'ivoire. Quand on presse la balle entre les doigts on en chasse l'air ; si alors on introduit le tube dans un flacon renfermant le bain, dès qu'on desserre les doigts, la balle reprend sa forme, le liquide y monte et remplace l'air qu'on en avait chassé. La pipette est alors introduite dans l'appareil par la soupape ; en pressant la boule on fait couler le liquide dans la fiole, et celle-ci étant renversée le liquide baigne la glace.

26. — Grands appareils, n° 4 et au-dessus. — A partir de la dimension quart de plaque, la construction que nous venons d'exposer aurait produit des instruments lourds et d'un maniement incommode, ce qui eût été en contradiction avec le but que M. Dubroni s'est proposé.

Ces appareils (fig. 14) se composent d'une chambre noire à soufflet telle que nous l'avons décrite au n° 13 (page 29). Cette chambre ne sert pas de labora-

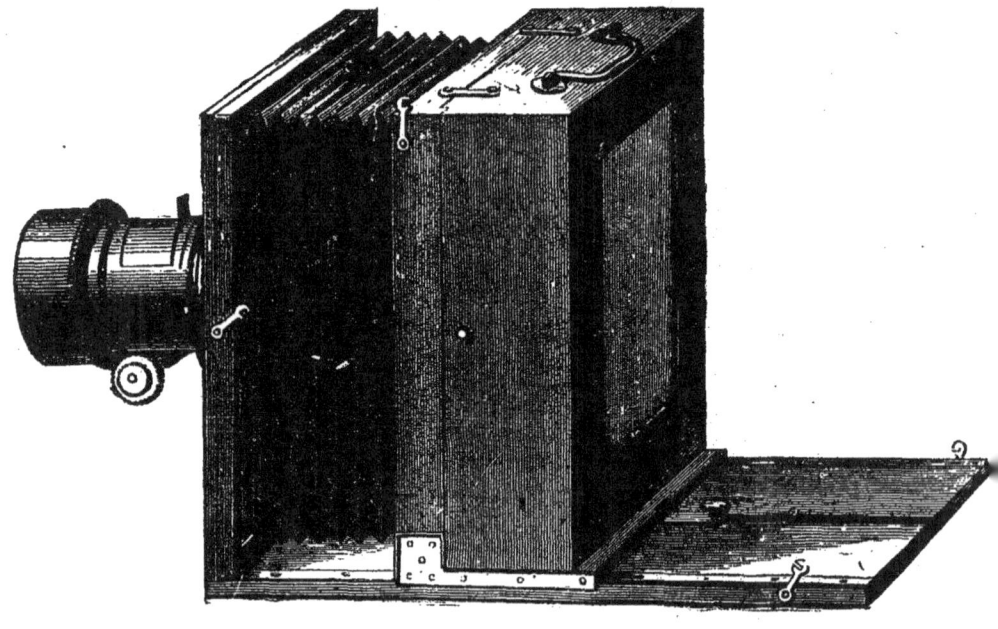

Fig. 14.

toire, comme dans les petits appareils; c'est le châssis à glace sensible qui remplit cette fonction.

Ce châssis laboratoire (fig. 15) se compose d'une boîte parallélipipédique en bois, fermée d'un côté par une porte semblable à celle que nous avons décrite dans les petits appareils. Cette porte est représentée ouverte dans le dessin. De l'autre côté, la boîte est fer-

mée par une planchette pliante, à coulisses, semblable à celles des châssis ordinaires, avec cette différence qu'elle porte une petite fenêtre de verre rouge, close d'un volet. C'est dans ce châssis qu'est le laboratoire, en porcelaine brune. Il représente assez exactement une cuvette sans fond dont les parois latérales sont creusées en forme de gouttière pour recevoir les liquides. Ceux-ci sont introduits comme dans les petits appareils, au moyen d'une pipette, par une ouverture à soupape telle que nous l'avons précédemment décrite. La glace s'appuie sur les bords rodés de la cuvette et sert de fond à celle-ci.

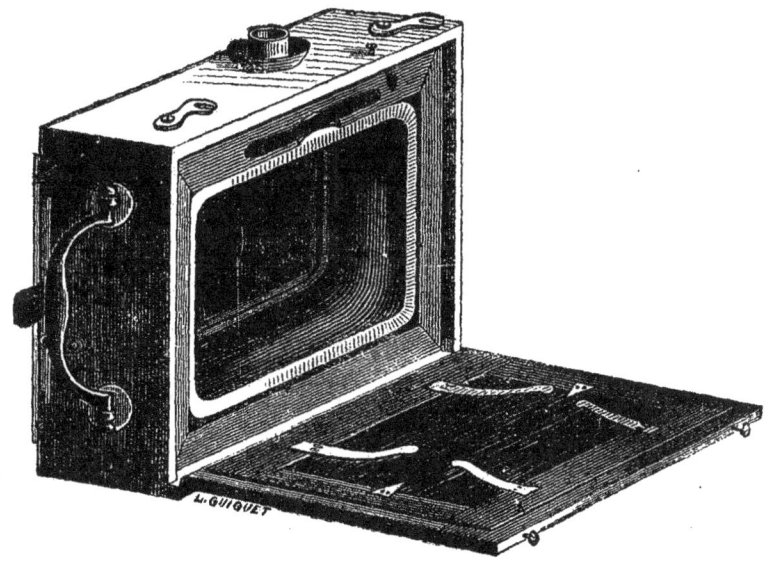

Fig. 15.

27. — Manipulations. — Trois opérations sont semblables à celles que nous avons minutieusement exposées plus haut pour le procédé ordinaire : le nettoyage des glaces (n° 19, p. 38), le collodionnage (p. 39), le fixage (n° 23, p. 45). Nous n'y reviendrons pas.

Mise au point. — La mise au point pour les grands appareils se fait de la même manière qu'avec la chambre ordinaire et, par conséquent, peut avoir lieu après la sensibilisation de la glace. Dans les petits appareils il est nécessaire de mettre au point d'abord; on le comprend, puisque c'est dans la chambre noire elle-même que se fait la sensibilisation.

Donc, pour les petits appareils, après avoir assujetti le pied, on place l'appareil dessus, en face du modèle, en ayant soin que la partie la plus importante de celui-ci se trouve dans le centre de la glace dépolie. On ouvre la porte à charnière, on place la glace dépolie, *le côté dépoli en dedans*, en ayant soin qu'elle touche parfaitement à la fiole; on rabat, pour la maintenir, le petit ressort qui est dans le haut, on ouvre le bouchon de l'objectif, on se place derrière l'appareil sous un voile noir, puis on fait jouer avec la main le tube de l'objectif qu'on avance ou qu'on recule jusqu'à ce que l'image ait atteint la plus grande netteté possible. On serre alors la petite vis pour fixer l'objectif.

Plus on veut avoir de grandeur dans la reproduction, plus il faut se rapprocher du modèle ; au contraire il faut s'éloigner quand on veut avoir un sujet très-petit ; mais en même temps qu'on se rapproche il faut donner plus de tirage à l'objectif, pour en éloigner le verre dépoli, ce qu'on fait mieux et plus facilement avec le soufflet des grands appareils.

On devra s'assurer que l'appareil et son pied sont placés d'une manière bien fixe, afin de pouvoir le remettre bien exactement à la même place quand on l'aura enlevé pour les opérations.

Après avoir mis au point l'objet à reproduire, on

ferme l'objectif avec son bouchon, on retire l'appareil avec soin pour ne pas déranger le pied, puis, après avoir vérifié si la fiole est bien propre (ce qu'il est préférable de faire avant la mise au point), on y introduit le bain d'argent.

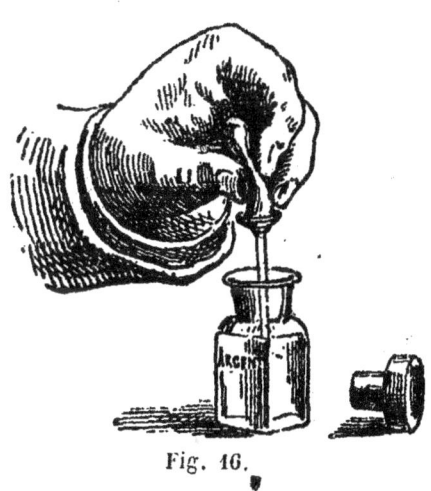

Fig. 16.

Ici l'opération est commune aux grands et petits appareils. On prend la pipette à virole bleue, et, après avoir pressé entre les doigts la boule en caoutchouc, on introduit le tube dans le flacon n° 2 (argent) (fig. 16) en ayant soin de ne pas enfoncer jusqu'au fond, afin que les impuretés s'il y en avait dans le bain, ne soient pas introduites dans la pipette. On desserre les doigts, le liquide monte dans la boule, et on le fait passer dans l'appareil (chambre-fiole ou châssis-laboratoire) par l'ouverture où se pose le verre dépoli, en pressant un peu sur la pipette (fig. 17).

On prend alors le flacon n° 3 et l'on procède au *collodionnage* (voir plus haut, p. 39).

Sensibilisation. — Lorsque le collodion a pris la consistance nécessaire (ce dont ou s'assure en flairant la

glace qui ne doit plus sentir l'éther, mais simplement l'alcool) on met la glace en place. Dans les petits appareils c'est à la place du verre dépoli; dans les

Fig. 17.

appareils c'est à la place du verre dépoli, dans les grands appareils, c'est contre les bords rodés de la cuvette du châssis-laboratoire. La couche de collodion

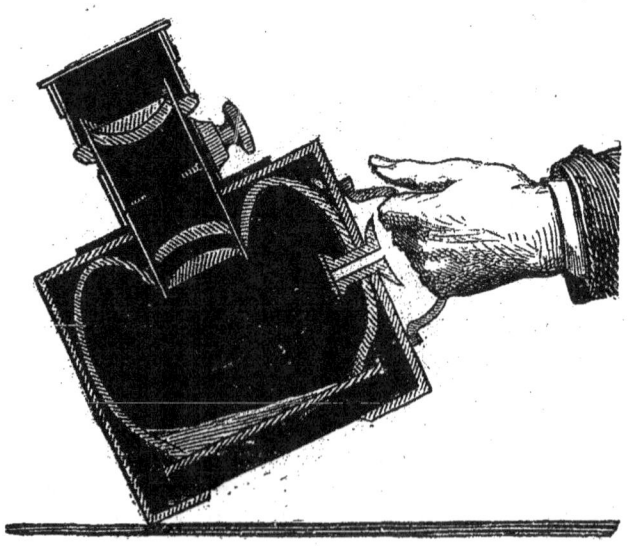

Fig. 18.

doit être en dedans, bien entendu. On appuie légèrement avec la main pour que la glace adhère parfaitement puis on ferme la porte.

On renverse alors l'appareil ou le châssis-laboratoire, en arrière, d'un seul coup, de manière que le bain recouvre toute la glace sans temps d'arrêt (fig. 18).

On remue légèrement pour que les matières étrangères qui pourraient se trouver dans le bain ne s'arrêtent pas sur la glace, car en si attachant elles formeraient, par le manque d'argentage à ces places, une foule de points noirs. Après une minute et demie environ, on redresse l'appareil, on retire le bain avec la pipette par la soupape de dessus (fig. 19), et on le

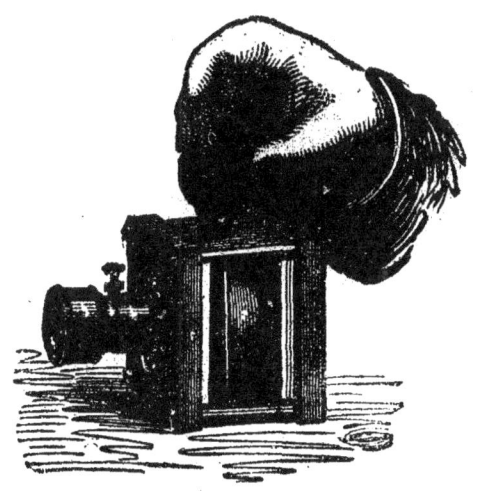

Fig. 19.

remet dans son flacon spécial à travers l'entonnoir garni de son filtre en papier (fig. 20). Il faut avoir soin d'enfoncer la pipette jusqu'au fond de la fiole ou de la cuvette, pour qu'il n'y reste rien ; on fera même bien de recommencer deux fois ce soutirage.

On replace alors le petit appareil sur son pied sans le déranger, et on débouche l'objectif.

Avec les grands appareils, aussitôt la sensibilisation opérée, on met au point, on ferme l'objectif, on rem-

place le châssis au verre dépoli par le laboratoire, on lève la planchette et on découvre l'objectif.

La pose terminée, on bouche l'objectif, on abaisse la planchette dans les grands appareils et l'on développe.

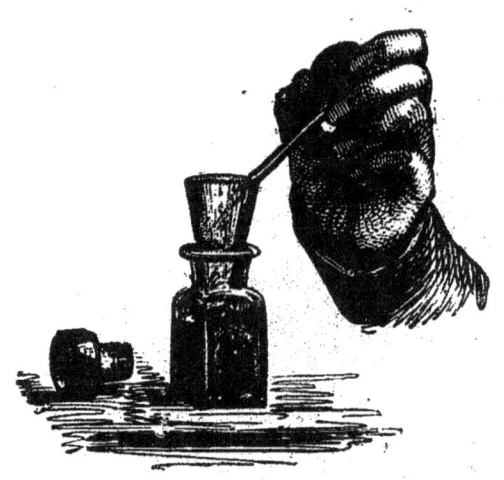

Fig. 20.

Développement. — On enlève l'appareil ou le châssis-laboratoire; on prend avec la pipette à virole rouge du bain de fer dans le flacon n° 4, on introduit par la soupape la pipette jusqu'au fond de l'appareil, on presse doucement la boule pour en faire sortir le bain de fer, et on retire la pipette avec beaucoup de soin pour éviter les éclaboussures (très-important). On renverse l'appareil d'un seul coup de manière que le bain couvre bien la glace sans temps d'arrêt; on agite de suite; après une minute la glace est développée. On peut s'en assurer en ouvrant à la lumière diffuse ou à l'ombre la petite porte de l'appareil qui cache le verre jaune. On regarde le cliché, dans les petits appareils, en mettant l'œil dans l'objectif comme dans une lorgnette, dans les

grands appareils, par le petit volet de la planchette préalablement ouvert. On juge ainsi de l'intensité du cliché. Si le cliché n'est pas suffisamment vigoureux, on renverse de nouveau l'appareil et l'on agite. Après une minute et demie de développement, l'image doit être suffisamment venue.

On retire alors le bain de fer qu'on remplace par de l'eau, et on lave le cliché sans ouvrir l'appareil.

Quand on opère à la campagne et que l'on manque d'eau, on peut, après le développement, mettre le cliché dans la boîte à rainures; on la lavera et on la fixera une fois rentré chez soi.

On nettoie alors l'appareil avec une goutte d'alcool et du papier de soie, afin qu'il soit prêt pour obtenir un nouveau cliché, l'appareil devant toujours être laissé en parfait état de propreté.

Fixage. — Il s'opère comme nous avons dit plus haut (page 45).

Nota. — Encore une fois éviter de toucher à l'appareil ou aux glaces nettoyées, après avoir touché de l'hyposulfite, car on pourrait neutraliser le bain pour les opérations suivantes.

27. — Vernissage. — Quand le cliché est sec, on le vernit. On se sert pour cela de vernis au benjoin ou à la gomme laque. Quand on veut retoucher le cliché sur vernis (voir plus bas, n° 36), il vaut mieux se servir de vernis à la gomme laque. Quand on retouche sur gomme ou quand on ne retouche pas du tout, la qualité du vernis est indifférente.

Pour vernir, on chauffe également la glace et on y verse le vernis comme du collodion; puis, l'excès étant

écoulé, on chauffe de nouveau, en évitant bien que la couche ne s'enflamme.

Si l'on ne chauffait pas avant de vernir, la couche de vernis ne serait pas transparente, mais *se gèlerait*. Toutefois il ne faut pas chauffer assez pour que la main appliquée sur la glace n'en puisse plus supporter la chaleur : ce serait mauvais.

CHAPITRE VI

CONSEILS

28. — Trois accessoires utiles. — C'est la planchette à nettoyer les glaces, le support ou égouttoir, et le flacon à lavage.

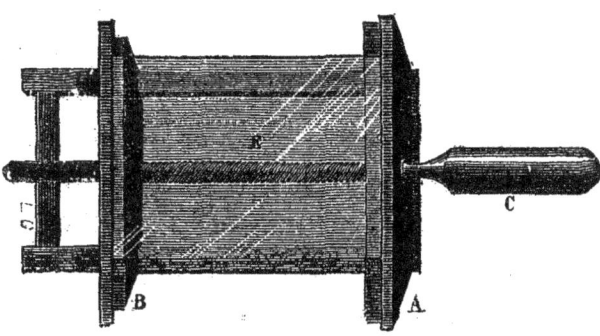

Fig. 21.

La planchette à nettoyer les glaces (fig. 21), se compose d'un châssis rectangulaire, à peu près de la grandeur des glaces, terminé à un bout par une traverse fixe A, pourvue d'un rebord saillant, à l'autre bout par une traverse semblable B, mais pouvant glisser le long du châssis, à l'aide d'une vis de rappel. C'est entre les

rebords des traverses A et B que se place la glace à nettoyer E.

Fig. 22.

Le flacon à lavage (fig. 22), est une bouteille quelconque, remplie d'eau et fermée d'un bouchon. Dans celui-ci on fait passer deux tubes, dont l'un recourbé en U renversé, descend jusqu'au fond du flacon; l'autre, recourbé à angle droit, ne descend que dans le goulot. En soufflant avec la bouche par ce dernier tube, qui peut également être vertical, on force l'eau à s'écouler avec plus ou moins de force par l'autre tube; le jet d'eau sert à laver les clichés qu'on tient de la main gauche, tandis qu'on tient la carafe de la main droite.

Le support à glace le plus simple se comprend à la simple inspection de la figure 23.

29. — Des soins à apporter au bain d'argent. — Après un usage de quelque temps, le bain d'argent semble perdre de sa sensibilité, et au lieu d'obtenir des clichés transparents dans les noirs, on les voit couverts partout d'une teinte grise uniforme qu'on appelle *voile*.

Cela est fréquent, en été surtout, et provient des matières organiques qui sont en suspension dans le bain. On peut les éliminer de plusieurs manières :

1° On additionne les bains d'une solution de bicarbonate de soude, on agite, et on expose le flacon quelques jours au soleil. On voit alors les parois du flacon se couvrir d'argent réduit. Le bain a retrouvé ses qualités tout en s'affaiblissant un peu. On le filtre et il est bon pour l'usage.

Fig. 23.

2° Mais voici le moyen le plus sûr et le plus expéditif.

Dans un flacon bouché à l'émeri, ayez une solulution de :

 Eau. 100 gram.
 Permanganate de potasse. . . 1 gram.

Ajoutez *goutte à goutte* de cette solution au vieux bain d'argent, en agitant fortement chaque fois, jusqu'à ce que le bain prenne et *conserve* une légère teinte

rose ; la solution passera incolore à travers le papier filtre.

Il arrive aussi qu'un vieux bain d'argent produit des clichés criblés de trous. C'est qu'il s'est chargé d'iodure d'argent, dont il abandonne une partie sous forme de cristaux imperceptibles. Il faut y ajouter environ son volume d'eau distillée ; on filtre le tout et on l'additionne de nitrate d'argent, à raison de 8 grammes pour 100 centimètres cubes d'eau ajoutée.

30. — Du temps de pose. — Poser juste le temps convenable, pas plus, pas moins, voilà un point aussi délicat qu'important.

Si le temps est insuffisant, l'épreuve obtenue est heurtée, intense dans les blancs, transparente dans les ombres où aucun détail n'apparaît ; s'il est dépassé, l'épreuve est uniforme, sans modelé, sans transparence, sans opposition de lumière et d'ombre.

Il faut, par des expériences répétées, se faire la vue à l'état de la lumière atmosphérique, afin de pouvoir apprécier, avec une exactitude rigoureuse, le nombre de secondes que doit durer l'exposition. Une montre à seconde n'est pas nécessaire. Au bout d'une ficelle d'un mètre de longueur, on suspend une balle de plomb. On a ainsi un pendule qui bat la seconde. On s'habitue ainsi à compter les secondes, et bientôt on peut les compter mentalement sans le secours du pendule.

Un ciel gris, couvert de brouillards sombres, donne très-peu de lumière. Un ciel bleu est moins favorable qu'un ciel moins pur et couvert de nuages blancs. Avec des nuages blancs, le maximum de rapidité est atteint.

L'inclinaison du soleil sur l'horizon influe aussi beau-

coup sur la durée du temps de pose. Ainsi, en général, c'est à midi que la lumière est le plus propice. Cependant, à cause de la vapeur d'eau que la grande chaleur du milieu du jour fait monter dans l'atmosphère, la rapidité est plus grande avant midi qu'après midi.

De plus, il faut encore modifier le temps de pose selon la manière dont se trouvent éclairés les objets reproduire. Quand un objet est fortement éclairé *d'un côté*, et que par conséquent il présente des ombres très-fortes, ou bien quand il présente des couleurs bleues ou blanches, à côté des couleurs rouges, jaunes ou vertes, il faut augmenter le temps de pose. Néanmoins, il y a une limite à l'excès, comme à l'insuffisance de pose, et c'est après le développement ou mieux après fixage qu'on en juge.

Si la pose est trop courte, c'est à peine si les parties noires du cliché se développent, et jamais dans les ombres on n'obtient de détails distincts. On a beau prolonger l'action du développement, l'image ne vient pas. Après fixage, le cliché, vu par transparence, n'offre aucun détail, tandis que, par réflexion sur fond noir, il offre une image fixe, vive partout. C'est un cliché *positif*, dont la plupart du temps on ne peut tirer aucun parti. Il faut le recommencer.

Si, au contraire, la pose est trop longue, le cliché est rougeâtre et uniforme, couvert partout, même dans les parties qui représentent les grands noirs du modèle, et on s'en aperçoit au développement qui se fait très-rapidement. Quand cet excès n'est pas très-considérable, on peut encore tirer parti du cliché; mais au tirage sur papier, on n'obtient que des épreuves ternes, sans vigueur ni modelé. Quand l'excès de pose

est si considérable que l'image paraît rouge par réflexion au développement, on dit que le cliché est solarisé, et il n'est absolument bon à rien.

Que le lecteur s'exerce donc bien sur ce point : c'est du temps de pose bien exact que dépend en majeure partie la beauté d'un cliché.

31. — Du développement. — Le développement est aussi pour une grande part dans la valeur du cliché. Il importe donc de le bien faire.

Le développement est produit par l'action du fer contenu dans le bain, et qui réduit les sels d'argent en les précipitant à l'état métallique quand ils ont reçu l'action de la lumière. Si donc il y avait trop peu de ce réducteur, outre que toujours l'action serait insuffisante, souvent elle serait inégale et produirait des taches ineffaçables.

Quand l'alcool n'est pas en quantité suffisante dans le bain réducteur, celui-ci n'adhère pas à la couche collodionnée, mais glisse sur elle comme l'eau sur une surface graisseuse, ce qui amène des veines et des marbrures noires irréparables. Le remède est simple. Il suffit d'ajouter de l'alcool au bain de fer.

Mais c'est surtout la quantité d'acide acétique qui influe sur les résultats du développement. Si l'acide acétique est en quantité trop minime, l'image vient brusquement, et presque toujours elle est voilée. Plus le réducteur contient de cet acide, plus l'image vient lentement et plus on obtient une image vigoureuse, exempte de voile. Quand les images sont sujettes à se voiler, comme il arrive très-souvent en été, il faut augmenter et même doubler la dose d'acide acétique indiquée dans notre formule.

32. — Renforçage des clichés. — Très-souvent, après un simple développement, l'image n'a pas une intensité suffisante, c'est-à-dire qu'elle manque d'opacité dans les blancs (noirs du cliché). Il faut alors la renforcer. Mais auparavant, disons bien ceci :

Un cliché parfaitement exempt de voile, et dont les détails sont visibles par transparence, ne doit être renforcé que légèrement et même pas du tout.

Il y a plusieurs méthodes de renforçage :

1° *Renforçage au fer, avant fixage* — Une fois le développement opéré, on redresse l'appareil ; avec la pipette on retire le bain de fer qui se trouve dans la cuvette, et on y introduit une nouvelle quantité de bain neuf. On prend alors un tube de verre d'un diamètre à peu près égal à celui du tube d'ivoire des pipettes, ce qui permet de l'introduire facilement dans l'appareil par la soupape. On l'introduit dans un flacon contenant une solution de nitrate d'argent à 2 grammes de nitrate pour 100 grammes d'eau ; mettant alors le pouce sur l'orifice supérieur du tube, on retire doucement celui-ci du flacon. La quantité de solution (il n'en faut que quelques gouttes) qui avait pénétré dans le tube y reste renfermée par l'effet de la pression atmosphérique ; on introduit le tube dans l'appareil jusqu'au fond, on lâche le pouce, et les quelques gouttes d'argent tombent dans le bain de fer. On retire alors le tube qu'on met dans un baquet d'eau (sans quoi le fer qui s'y est attaché gâterait le bain d'argent à une nouvelle introduction dans le flacon). Puis, vivement, on renverse l'appareil et on agite comme pour le développement. On voit alors les blancs (noirs du cliché) devenir plus opaques, et on ar-

rête quand on juge l'intensité suffisante. Le cliché peut alors être lavé et fixé.

Nota. — Quand on se sert de l'appareil ordinaire, ce renforçage se fait dans le cabinet noir, et de la manière que nous allons décrire pour la méthode suivante, si ce n'est qu'on se sert de bain de fer au lieu d'acide pyrogallique.

2° *Renforçage à l'acide pyrogallique, après fixage.* — Le cliché fixé et lavé pouvant affronter la lumière, on peut la renforcer n'importe où, bien qu'il vaille mieux opérer à l'abri d'un trop grand jour.

On a un bain ainsi composé :

Acide pyrogallique. . . . 1 gramme.
Eau. 400 cent. cubes.
Acide acétique. 30 cent. cubes.

L'eau est d'abord additionnée d'acide acétique, puis versée dans un entonnoir sur un filtre en papier dans lequel on a placé l'acide pyrogallique. La solution passe limpide et incolore, bien entendu, si l'eau est suffisamment pure. Quand ce bain devient opaque et boueux, il doit être rejeté.

Dans un petit verre à pied (verre à expérience), on verse de ce bain la quantité suffisante pour bien couvrir la glace. On lave bien celle-ci pour en mouiller la couche de collodion, puis, la tenant de la main gauche par un coin, on la couvre, de la main droite, de la solution pyrogallique dont on recueille l'excès dans le verre en inclinant la glace vers un de ses coins. Sans quitter la glace, on verse alors dans le verre quelques gouttes de la solution de nitrate d'argent à 2 0/0, on agite le verre, et on en verse le contenu sur le cliché auquel on im-

prime un mouvement de bascule. Dès que le liquide couvre la glace, le cliché se renforce. Mais le renforçage marche tantôt rapidement, et tantôt si lentement qu'il faut renouveler plusieurs fois le mélange d'acide pyrogallique et d'argent, en rejetant chaque fois ce dernier quand il tend à devenir boueux. Quand on juge le renforçage suffisant, le cliché est lavé et de nouveau fixé pendant quelques secondes.

Mais le mode de renforçage le plus sûr et le plus facile est peut-être le suivant :

3° *Renforçage au chlorure d'or*. — On fait dissoudre
1 gramme de chlorure d'or
dans un demi-litre d'eau distillée.

On met de cette solution dans un verre conique la quantité suffisante pour bien couvrir la glace, et on la verse sur le cliché fixé et bien lavé. On recueille l'excès du liquide dans le verre par un coin de la glace ; on l'y reverse de nouveau, en continuant ainsi jusqu'à ce qu'on ait atteint l'intensité suffisante.

Il va sans dire que la solution d'or qui a servi au renforçage ne peut plus servir de nouveau. Il faut donc bien se garder de la remettre dans le flacon.

33. — **Comment on se sert de l'objectif à portraits.** — *Emploi des diaphragmes.* — De l'ouverture de l'objectif double dépend sa rapidité ; de son peu d'ouverture, au contraire, dépend sa netteté. Il faut donc concilier les deux choses dans les limites nécessaires pour avoir à la fois une netteté et une rapidité suffisantes.

Lorsqu'on veut faire un buste et que le jour n'est pas très-favorable, on opère avec la pleine ouverture de l'objectif ; mais en plein air, comme la rapidité est

toujours très-grande, il vaut mieux faire usage d'un petit diaphragme. Pour le portrait en pied, la pleine ouverture de l'objectif donnerait une image floue aux extrémités, il faut mettre un diaphragme d'autant moins grand qu'on jouit d'une belle lumière.

Pour le groupe, il faut nécessairement un diaphragme relativement petit, et encore l'image obtenue ne vaudra pas celle qu'on obtiendrait avec un objectif spécial tel que l'aplanat.

Un diaphragme, par cela même qu'il intercepte un certain nombre de rayons lumineux, augmente le temps de pose. Il faut donc régler ce temps sur le diamètre du diaphragme employé. Quelquefois la série des diaphragmes qui accompagnaient un objectif est graduée de telle manière que le temps de pose va toujours en doublant, du plus grand diaphragme à celui qui le suit immédiatement, excepté les diaphragmes marqués d'une croix qui ne comportent que la moitié du temps de pose en plus. De cette façon, étant connu le temps de pose pour toute l'ouverture de l'objectif, on le connaît par là même pour toute la série.

Un grand nombre d'opticiens marquent sur chacun des diaphragmes, son diamètre en millimètres, comme dans les objectifs Dubroni; on peut alors mathématiquement connaître le temps de pose pour chacun en vertu de cette loi : *Que les temps de pose sont en proportion inverse avec le diamètre du diaphragme élevé au carré*.

Quand donc ces diaphragmes ne sont pas arrangés en série doublante, on obtient le rapport du temps nécessité par chaque diamètre par la formule $t = \dfrac{d^2}{d'^2}$ dans

laquelle d représente le diamètre du grand diaphragme ou de l'objectif, et d' le diamètre du diaphragme pour lequel on cherche le rapport. Ce rapport est inscrit sur le diaphragme pour lequel il a été obtenu, et il n'y a plus, au moment d'opérer, qu'à multiplier mentalement par ce rapport le nombre de secondes qu'exigerait, dans les mêmes circonstances, la pleine ouverture de l'objectif.

Finissons ce sujet par une remarque d'une certaine importance : à ouverture égale, un groupe d'un certain nombre de personnes demande une pose moins longue qu'un groupe de deux personnes ; deux personnes moins de temps qu'une seule également en pied ; une personne en pied moins de temps qu'un buste. Mais, nous le répétons, c'est avec la même ouverture d'objectif.

34. — Pose du modèle. — Quand on fait un paysage, le modèle est tout posé, mais encore faut-il le choisir et prendre son meilleur jour.

On évitera de choisir un site très-étendu ; en voici la raison. Pour condenser en une petite image une si grande étendue, il faut se poster fort loin, et les objets qu'on veut reproduire seront très-petits ; que maintenant, par un malheur, pour ainsi dire inévitable, il se trouve, entre la vue à reproduire et l'opérateur, un ou plusieurs arbres, ou tout autre accident de terrain, ces arbres assez rapprochés de l'objectif viendront en de telles proportions que la vue en sera masquée. Donc, que le site soit restreint et que rien n'en masque le milieu.

Il faut éviter aussi de prendre en même temps la vue

d'un objet très-rapproché et celle d'un objet très-éloigné ; il arriverait fatalement qu'un des objets manquerait de netteté, puisque la mise au point change avec la distance jusqu'à une certaine limite. En un mot, lorsqu'on fait une vue, il faut la choisir de telle sorte, que le plus rapproché des objets visibles sur le verre dépoli soit à une distance d'au moins 12 mètres.

Enfin, il faut éviter, par-dessus tout, d'opérer à contre-jour, c'est-à-dire qu'on doit, autant que possible, avoir le soleil derrière soi. Malgré cette précaution, il arrive souvent que les clichés sont voilés ; cela tient à la réflexion de la lumière diffuse du ciel sur les parois de l'objectif et de la chambre. Pour éviter cet inconvénient, on fera bien d'adapter à l'objectif un cône (en forme d'abat-jour peu évasé) en carton noirci de noir de fumée délayé dans de la colle de pâte ou d'amidon.

Pour le portrait, il faut fuir le soleil, car il est impossible de faire un bon portrait en plein soleil.

Pour faire un bon portrait, il faut :

1° Placer son modèle dans l'endroit le plus clair possible, sans cependant que la vue soit éblouie, ce qui ferait faire aux yeux un clignement peu agréable. On peut éviter cet inconvénient en faisant reposer la vue sur un large fond noir mat ;

2° Placer derrière son modèle un fond de teinte moyenne ;

3e Atténuer la valeur des ombres trop fortes en plaçant un grand écran blanc mat, de telle façon qu'il renvoie de la lumière sur les parties ombrées. Il faut prendre garde de supprimer tout à fait ces ombres, sous peine de n'avoir qu'un portrait dénué de relief et de vraisem-

blanee, comme ceux qu'on voit trop souvent à l'étalage de quelques prétendus artistes photographes.

Le meilleur moyen de réunir ces trois conditions serait de posséder une belle terrasse, vitrée de tous côtés, avec des rideaux épais et mobiles, de façon à pouvoir dispenser le jour à sa guise.

Ce moyen n'étant pas à la portée de tout le monde, nous allons en indiquer d'autres moins dispendieux.

Si l'on est à la campagne, il est rare que, dans une des parties du jardin, ou autour de la maison, dans la cour, par exemple, on ne puisse trouver un endroit où la lumière soit très-belle, sans que cependant le soleil puisse donner sur la personne qui pose ou sur l'objectif. On placera alors la personne le plus près possible du mur servant de fond photographique.

Mais les résultats les plus remarquables s'obtiennent avec le châssis-atelier dont nous allons donner la description (fig. 24). Pour notre part nous nous en sommes toujours servi avec le plus grand succès.

On fait faire trois cadres de bois dont un de 2 mètres ou environ de largeur, et les deux autres d'un mètre à 1m 20 également de largeur; la hauteur des trois cadres ou châssis doit être d'environ 2m 20. Les montants et les traverses de ces cadres ne sont pas assujettis d'une manière fixe, mais ajustés à queue d'aronde et fixés au moyen de petites lames en bois ou en fer, mobiles autour d'une vis, ce qui permet de le démonter. Des crochets non mobiles fixés sur le côté d'un montant des petits cadres sont destinés à s'engager dans des anneaux de pitons fixés sur les montants du grand cadre. Tout le système peut ainsi tenir debout et les cadres latéraux peuvent prendre toutes les inclinaisons possi-

bles sur le cadre du fond. A la traverse supérieure de celui-ci, on suspend par les bouts un bâton cylindrique, auquel est fixé le fond photographique en toile ou en papier qu'on assujettit à la traverse inférieure. A la traverse supérieure des cadres latéraux sont fixées des vergettes, auxquelles sont suspendus des rideaux qu'on peut tendre à volonté. L'un des rideaux est blanc, l'autre est noir. On peut à volonté supprimer l'un ou l'autre de ces rideaux ou les changer de côté, selon le jour qu'on possède et la quantité d'ombre qui se produit sur le modèle. Enfin, pour compléter le système, un rideau noir s'étend en dessus, d'un cadre latéral à l'autre, ou du fond sur un des cadres latéraux, pour couper le jour vertical et produire l'éclairage qu'on veut réaliser.

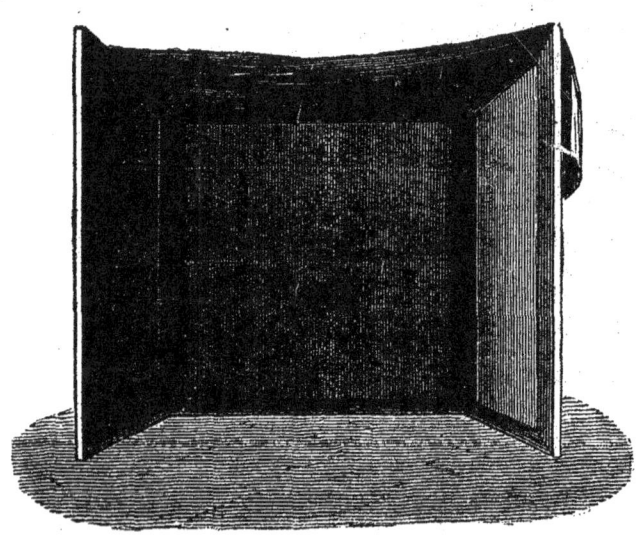

Fig. 24.

Le modèle se place le plus près possible du [fond; on peut lui faire regarder le rideau noir, ce qui soulagera sa vue,

Sous cet atelier improvisé, on réalise de fort beaux éclairages, et naturellement la durée du temps de pose est réduite à la moitié ou au tiers de celle exigée par l'atelier vitré. Aussi ce système d'atelier en plein air est-il excellent pour les enfants, animaux, etc., en employant toute l'ouverture de l'objectif ou un grand diaphragme. Quand on n'a pas besoin d'une si grande rapidité, nous conseillons encore fortement l'emploi d'un diaphragme moyen, même quand la netteté ne l'exige pas; car, qu'on le sache bien, l'emploi du diaphragme donne une profondeur incroyable à l'image et produit des clichés très-purs.

Très-souvent, on désire pouvoir faire un portrait dans un salon, ce qui est encore fort possible à la condition d'augmenter un peu le temps de pose, de renforcer un peu son cliché, et surtout de n'opérer que lorsque le temps est clair et vers le milieu de la journée. La figure ci-contre représente une fenêtre de salon disposée en salle de pose. L'essentiel est, comme on voit, de posséder un paravent un peu haut et recouvert de papier d'un fond le plus uni possible pour servir de réflecteur, et même de fond photographique.

Il est bon, surtout dans un salon, de faire asseoir commodément son modèle pour qu'il puisse conserver l'immobilité indispensable à une bonne pose. On trouve, chez M. Dubroni, des appuis-tête en bois pouvant s'adapter à une chaise, et qui rendent d'excellents services. Le mouvement périodique et involontaire des paupières est le seul qui, à cause de son peu de durée, ne produise pas les images doublées, si fréquentes quand la personne qui pose est un peu agitée.

Il est rare qu'un portrait d'enfant puisse se faire ailleurs que sur une terrasse ou en plein air.

35. — Reproduction de photographies, gravures, tableaux. — Bien que la perfection en ce genre ne puisse guère s'obtenir qu'au moyen d'objectifs spéciaux (l'aplanat ou le triplet), on peut cependant avec l'objectif à portraits faire d'excellentes reproductions.

Lorsqu'on veut faire des agrandissements, il est nécessaire d'avoir une installation spéciale ou une chambre noire d'un tirage très-considérable. Nous n'en parlerons donc pas ici, car le tirage des chambres usuelles ne comporte que la reproduction en grandeur naturelle.

Quel que soit le genre de reproductions qu'on se propose de faire, il faut que la chambre noire soit rigoureusement horizontale, de façon que l'axe de l'objectif soit perpendiculaire au plan à copier, lequel doit être vertical. Pour placer la chambre bien horizontalement, on étend sur elle une règle bien droite; sur cette règle, on applique de champ et par son petit côté une grande équerre, de façon que le grand côté soit debout, et fasse saillie en dehors de l'appareil: un fil à plomb appliqué sur ce côté indique quand la chambre noire est dans la position convenable. Après avoir posé la règle suivant le sens de la longueur, ou la pose dans le sens de la largeur pour que la chambre n'incline ni à droite ni à gauche pas plus qu'en avant ou en arrière. Le fil à plomb sert aussi à placer verticalement le plan à copier. Celui-ci doit être placé de telle façon que son milieu soit situé sur l'axe de l'objectif; de plus, pour les reproductions en grandeur naturelle, sa distance à l'objectif doit être

assez petite pour que le tirage de la chambre puisse être facilement le double de cette distance.

Les gravures, cartes, plans, tableaux doivent être éclairés de face, non de côté, sinon les inégalités de leur surface se reproduisent trop facilement par la photographie. C'est ainsi qu'un papier blanc, éclairé très-latéralement, paraît grenu, tandis qu'éclairé de face il paraît uni.

On diaphragmera l'objectif de façon à avoir toute la netteté désirable. Il va sans dire que les reproductions en grandeur naturelle exigent un diaphragme plus petit que les reproductions en moindre grandeur.

Cette nécessité de l'emploi de petits diaphragmes augmente considérablement le temps de pose qui peut aller jusqu'à 5 et 6 minutes. Pour l'abréger, on peut exposer au soleil les objets à reproduire, et même rendre l'éclairage plus intense à l'aide de deux ou trois miroirs qui réfléchissent la lumière sur le modèle. Mais il faut éviter la reproduction de reflets qui seraient visibles sur la reproduction.

Pour la reproduction des gravures, il ne faut pas prendre une pose trop longue, sinon l'image manquerait de netteté dans les traits délicats.

Les épreuves photographiques exigent une pose relativement courte quand elles sont d'un ton trop égal, et relativement longue si elles offrent trop d'opposition. Plus le papier à reproduire est jaune, plus il faut de pose.

La reproduction des photographies, cartes, plans, gravures n'offre pas de difficulté; il n'en est pas de même de la reproduction des tableaux; les difficultés sont parfois insurmontables.

En voici la raison. Non-seulement les couleurs, mais encore la nature des matières employées dans la peinture ont un pouvoir photogénique différent. Pour citer un exemple de ce dernier cas, nous rappellerons une expérience fort curieuse de M. Glaisher. On trace avec un pinceau trempé dans une solution de quinine, des traits sur un papier blanc. Avec quelque attention qu'on examine le papier, on ne voit aucun des traits, mais ils sont visibles sur la reproduction photographique. Un fait analogue a lieu en reproduisant les couleurs ; le vermillon et le rouge garance amenés par des mélanges à offrir la même couleur, différeront dans la reproduction (Monckhoven).

C'est dire toutes les difficultés qui s'opposent la plupart du temps à la reproduction des tableaux. Aussi dans les établissements où l'on s'occupe de cette reproduction, on use d'appareils et d'artifices tout particuliers.

36. — Retouche des clichés. — La retouche des clichés consiste à égaliser les tons surtout dans les demi-teintes, à ôter la dureté aux ombres, à effacer les trous et atténuer les rides de la peau, toutes choses toujours trop fortement accusées en photographie. Pour cela on se sert du crayon ou du pinceau, et souvent des deux à la fois.

Les uns retouchent sur gomme, les autres sur vernis. Je ne blâmerai ni les uns ni les autres ; je dirai simplement qu'à Paris toutes les retouches se font sur gomme, et qu'à Vienne, où sont assurément les meilleurs photographes, on retouche sur vernis. Je crois qu'on peut allier les deux méthodes. Quand un cliché a

été énergiquement renforcé, ce qui lui donne toujours un peu de dureté, la retouche est plus facile sur la gomme qui prend mieux le crayon. Quand un cliché peu renforcé, sans dureté, n'a besoin que d'une légère retouche, le vernis vaut mieux. Quoi qu'il en soit, l'opération est la même, avec cette différence que dans la méthode française le vernissage suit la retouche, tandis qu'il la précède dans la méthode allemande.

Gommage des clichés. — On fait dissoudre 10 grammes de gomme arabique dans 100 grammes d'eau, et on filtre à travers un linge fin ou sur du coton dans un entonnoir. Quand le cliché a été bien lavé après le fixage, on verse la solution gommeuse comme du collodion, en évitant les bulles d'air, et on verse l'excédant dans l'entonnoir; on recommence deux ou trois fois de suite, et on laisse sécher.

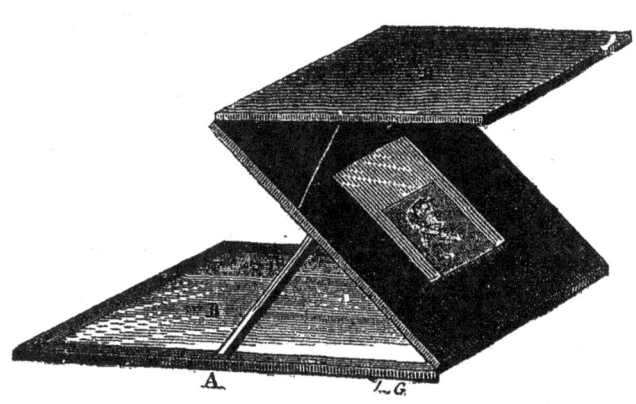

Fig. 25.

Quand la gomme ou le vernis sont bien secs, on peut procéder à la retouche. Pour cela on se sert d'un petit appareil représenté figure 25 et qu'on peut faire faire par le premier venu des menuisiers. C'est un pupitre

formé de trois châssis articulés l'un sur l'autre au moyen de charnières.

Le châssis A qui s'appuie sur une table, porte une glace étamée B qui reçoit la lumière d'une fenêtre.

Le châssis C est percé d'une large ouverture où l'on a encadré une glace en verre dépoli d'un grain très-fin (verre douci); c'est sur ce verre qu'on place le cliché à retoucher, l'image en dessus. Le châssis D également en bois est plein, sans aucune ouverture; il sert de recouvrement et empêche la lumière de tomber directement sur le cliché qui ne doit être éclairé que par le jour réfléchi sur la glace étamée à travers le verre dépoli. Pour mieux soustraire encore le cliché à la lumière de l'appartement qui pourrait empêcher de retoucher à coup sûr, on place sur le recouvrement D un voile qui enveloppe l'appareil. On fera bien aussi de recouvrir la glace dépolie d'un papier noir percé seulement d'une petite ouverture permettant de n'éclairer que la partie qu'on retouche.

Tout étant ainsi installé, le retoucheur armé d'un crayon Faber n° 3, taillé très-fin, commence la besogne. Assis devant son pupitre, la tête sous le recouvrement, il promène son crayon légèrement sur les parties à retoucher. Il commence par une teinte légère, en faisant avec son crayon des lignes dans un sens, puis renforce en promenant le crayon dans un autre sens, et ainsi de suite. Le ton grenu du cliché, les ombres trop vives (marquées sur le cliché par des parties trop transparentes), les rides, etc., s'effacent ainsi, simplement en passant plusieurs fois le crayon sur la partie du cliché où le défaut existe.

Il peut se trouver des trous dans le cliché; on les bouche au pinceau avec un peu de carmin.

Quelquefois on a besoin de faire une prunelle dans un œil. On se sert d'un poinçon en acier, très-aigu et très-effilé, avec lequel on enlève bien en rond la couche de vernis ou de gomme; si le noir était alors trop vif, on l'atténuerait avec une faible couche de carmin.

Quelquefois, des ombres trop dures ne peuvent pas se retoucher de la sorte. C'est ce qui arrive pour l'enfoncement de l'œil sous les sourcils. C'est sur le dos du cliché et non sur l'image elle-même qu'on fait alors la retouche. A l'aide d'un pinceau, on étend, *sur le dos de la glace*, exactement à la place qu'on veut adoucir, une couche de carmin ou de gomme gutte.

37. — Accidents photographiques. — S'il est bon de savoir comment il faut faire pour réussir, il est aussi très-important de connaître ce qu'il faut éviter pour ne pas tomber dans les insuccès, et comment on peut en rechercher les causes pour y remédier. Les principaux accidents qui se produisent sont les glaces tachées et voilées.

Glaces tachées. — Si le cliché présente des taches miroitantes, d'un aspect huileux, elles peuvent venir de ce que le bain d'argent, n'ayant pas séjourné assez longtemps sur la glace, n'a pas pénétré la couche également; ou bien de ce qu'on n'a pas agité la glace au moment de la sensibilisation. Le remède est facile.

Des rigoles et marbrures noires sur le cliché viennent de l'application inégale du réducteur qui n'a pas baigné la glace tout d'un coup et qu'on n'a pas promené

continuellement sur la glace par un mouvement de bascule.

Des lignes noires, tranchées et coupées comme au burin, accusent un temps d'arrêt dans le mouvement de bascule pour argenter la glace, ou pour la couvrir du bain développateur.

De petits bouillons se touchant et allant toujours en diminuant vers le milieu de la glace, proviennent de ce que le bain d'argent n'a pas couvert toute la glace, l'appareil n'ayant pas été maintenu de niveau; alors une partie de la glace est restée un certain temps à découvert, et le bain qui avait commencé à la mouiller s'est retiré en laissant des gouttelettes.

Les lignes dans le sens suivant lequel la glace a été nettoyée avec le blaireau, proviennent d'un blaireau humide.

Les rides vermicellées viennent d'un collodion trop épais.

Les réseaux, filets à jour, viennent de la présence de trop d'eau dans le collodion; on peut y remédier en mettant dans le flacon de collodion quelques petits fragments de chlorure de calcium; on agite le tout et on filtre le collodion en le versant dans un entonnoir au fond duquel on a placé un peu de coton cardé. Toutes les fois qu'on filtre le collodion, il faut mettre une glace sur l'entonnoir pour empêcher l'évaporation.

Des taches sans forme déterminée peuvent venir d'un manque de nettoyage du goulot avant de verser le collodion.

De petits points opaques entourés d'une auréole indiquent la présence de poussière sur le collodion. Au lavage qui suit le fixage, ces poussières, du reste, sont

entraînées et laissent des trous à leur place. Ces grains de poussière peuvent être renfermés dans le collodion, auquel cas on le filtre; mais elles peuvent aussi venir du châssis ou de toute autre cause étrangère.

Des points transparents indiquent une trop grande concentration de nitrate d'argent; il faut ajouter un peu d'eau.

Les piqûres peuvent être amenées par l'eau de collodion, mais le plus souvent elles proviennent de la présence d'impuretés dans le bain d'argent et dont un bon filtrage le débarrasse. Des impuretés dans le bain de fer produisent presque toujours le même effet, et il faut y remédier de même.

Des larmes sur le cliché indiquent un manque de précautions : en mettant le bain de fer, on aura pressé la pipette avant qu'elle ne soit au fond, et on aura projeté des éclaboussures.

Épreuves voilées. — L'exagération de la pose outre mesure donne un voile d'autant plus épais que l'exagération est plus grande.

La lumière pénétrant dans la chambre noire ou le châssis;

La lumière du soleil tombant sur l'objectif;

La lumière diffuse du ciel tombant également sur l'objectif, tout cela donne des voiles. Le voile provenant de la lumière diffuse se produit souvent en prenant des vues. On y remédie en couvrant l'objectif du tube ou cône en carton noirci dont nous avons parlé page 70.

Les matières organiques contenues dans le bain d'argent donnent toujours un voile. Nous avons vu plus haut (page 61) le moyen d'y remédier.

L'introduction accidentelle de quelques gouttes d'hyposulfite dans le bain d'argent donnera toujours un voile. Il faut préparer un autre bain.

Trop d'iodure en suspension dans le bain d'argent, qui a longtemps servi, donne un voile avec accompagnement de trous. Nous avons vu plus haut (page 62) un remède en cette circonstance ; en voici un autre. Il faut d'abord s'assurer que le voile ne provient pas de matières organiques en purifiant la solution d'argent par la lumière ou le permanganate de potasse. Si le voile se produit quand même, c'est l'iodure qui le produit, et on l'élimine par de l'iode nouveau. Pour cela on verse dans le bain d'argent un peu de collodion ou mieux de liqueur iodurante ; il se produit de suite une effervescence, qui, lorsqu'elle a cessé, amène un dépôt jaunâtre ; on filtre, et le bain d'argent donne presque toujours d'excellents résultats.

Quand le développateur ne contient pas assez d'acide acétique, l'image vient très-vite, mais elle est voilée. Le remède est simple ; ajouter de l'acide acétique. Quand le bain de fer est préparé depuis longtemps, son acide acétique disparaît peu à peu en se combinant avec l'alcool pour former de l'éther acétique. A un bain de fer un peu vieux il faut donc ajouter de l'acide acétique. Du reste, un excès de ce dernier ne peut jamais faire de mal, et en été, quand les épreuves sont sujettes à se voiler, il est bon d'augmenter la dose d'acide dans le bain de fer.

Défauts divers. — Quand l'image manque de contraste entre les lumières et les ombres, cela vient d'une pose trop longue ou d'un bain d'argent trop neutre.

Dans ce dernier cas, on verse dans le bain d'argent une ou deux gouttes d'acide nitrique.

C'est peut-être ici le lieu de dire comment on reconnaît l'acidité, la neutralité ou l'alcalinité d'un bain. On se procure chez un marchand de couleurs ou de produits chimiques de la teinture de tournesol ; c'est une matière d'un bleu rouge très-commune. On la fait bouillir avec deux fois son poids d'eau, on passe, à travers un linge, le liquide bleu foncé qui en résulte, et on en enduit des deux côtés du papier blanc ordinaire, on additionne ensuite ce liquide bleu de quelques gouttes d'acide acétique qui le rougit sur-le-champ. On en enduit de nouvelles feuilles de papier. Les feuilles enduites une fois sèches sont découpées en petites lanières On trempe ces lanières dans les solutions qu'on veut essayer. Quand la solution est acide, le papier *bleu* y rougit plus ou moins lentement ; quand elle est alcaline, le papier rouge y bleuit; quand elle est neutre, ni le papier rouge, ni le papier bleu ne subissent de changement.

Revenons aux défauts du cliché.

Quand il y a excès d'intensité dans les grandes lumières et manque de détails dans les ombres, cas auquel le cliché doit être rejeté, cela vient d'une pose trop courte suivie d'un développement forcé.

Lorsque les blancs sont gris, c'est que le développement a été poussé trop loin ou que le réducteur ne contient pas assez d'acide acétique.

Si le collodion s'enlève de la glace pendant les lavages, c'est que le collodion est trop épais ou qu'il a été étendu sur une glace imparfaitement sèche, ou, le

plus souvent, qu'il a été argenté trop tôt et avant d'être suffisamment pris.

38. — Petits détails pratiques. — Un petit accident auquel il faut savoir remédier soi-même, est la rupture du caoutchouc servant de ressort à la soupape. Il faut pour cela dévisser l'écrou d'ivoire coloré qui, une fois enlevé, permet de retirer la soupape et de rattacher le fil de caoutchouc en y faisant un nœud. Si l'accident arrivait au milieu d'une opération et qu'on n'eût pas le temps de dévisser la soupape, on lui substituerait provisoirement un petit bouchon.

Pour faire un filtre, on prend du papier non collé, ordinairement du papier Prat et Dumas, spécialement destiné à cet usage. Le filtre ordinaire se fait en pliant d'abord le papier en deux, puis en quatre, et finalement en l'ouvrant pour le placer dans l'entonnoir. Les filtres à plis nombreux se font aisément avec le moule-filtres, composé de pièces de carton rentoilées dans lequel on enferme le papier plié en deux. On les fait, sans moule, en pliant d'abord le papier en deux et en faisant des plis alternés en éventail.

Pour faire disparaître une petite tache d'argent aux doigts ou sur du linge blanc, il faut d'abord imprégner la tache de teinture d'iode (iode dissous dans l'alcool), ce qui fait passer la tache au jaune, puis on la lave avec de l'alcali volatil, sur les doigts, la pierre-ponce est souvent plus expéditive.

Voici un autre moyen très-efficace et également inoffensif.

A un demi-litre d'hypochlorite de potasse (eau de javel), on ajoute 5 grammes d'iodure de potassium. On

en imprègne la tache d'argent. Lorsque la couleur noire a disparu, on lave ses mains ou le tissu dans une solution d'hyposulfite de soude qui a l'avantage de faire disparaître l'odeur de l'hypochlorite de chaux, et en même temps de dissoudre l'iodure et le chlorure d'argent.

CHAPITRE VII

ÉPREUVES POSITIVES SUR PAPIER

39. — Papier albuminé. — Nous avons indiqué précédemment la manière d'obtenir des clichés négatifs; c'est à l'aide de ceux-ci qu'on obtient sur papier un nombre illimité d'épreuves positives. Le papier dont on se sert est d'une qualité supérieure et spécialement fait pour les usages photographiques. Il est recouvert d'un côté d'une couche brillante d'albumine (blanc d'œuf) additionnée d'un chlorure alcalin, ordinairement le chlorure de sodium (sel marin raffiné). On le trouve dans le commerce tout prêt à être sensibilisé, et il est de beaucoup préférable de l'acheter ainsi. Nous allons cependant en indiquer la préparation.

On fait dissoudre 2 grammes de sel marin raffiné ou la même quantité de chlorure d'ammonium dans 30 grammes d'eau distillée, et on prépare l'albumine de la façon suivante. On casse deux œufs frais dont on laisse tomber le blanc dans une terrine en évitant avec le plus grand soin d'y mêler même la plus petite parcelle de jaune; on ôte soigneusement les germes et on

bat ce blanc d'œuf en neige de consistance solide. On met cette neige dans un second vase où on l'abandonne douze heures à elle-même, jusqu'à ce qu'elle soit à peu près résolue en liquide. On y ajoute alors la solution saline et on agite fortement pour avoir un mélange bien intime, après quoi l'on filtre sur de la mousseline. Le liquide filtré est recueilli dans une cuvette plate bien propre, où elle doit former une couche d'au moins un centimètre d'épaisseur. On prend alors le papier qui doit être de la texture la plus fine et la plus régulière possible, et on l'étend sur l'albumine.

Pour cela, on saisit par les deux bords opposés la feuille de papier coupée à la dimension de la cuvette, et on les relève pour courber le papier, la partie convexe du côté de la cuvette; on en applique le milieu sur le bain, puis on abaisse régulièrement les deux mains pour étendre la feuille sans interposition de bulles d'air. Après cinq minutes de séjour sur le bain, on soulève les deux coins d'un même bord de la feuille, et on sort lentement le papier du bain. A l'aide de petites pinces en bois qu'on fixe à chacun des deux coins, on suspend la feuille pour la faire sécher.

Quelquefois on veut produire des épreuves sans couche brillante, sur lesquelles on puisse appliquer des couleurs; on se contente alors de saler simplement le papier en employant seule, sans mélange d'albumine, la solution saline.

40. — Sensibilisation du papier. — Le bain sensibilisateur pour les épreuves positives sur papier doit contenir plus d'argent que celui dont on se sert pour

obtenir des négatifs, sans quoi les épreuves seraient ternes et sans vigueur. En voici la formule :

Eau distillée	100 grammes.
Nitrate d'argent fondu	15 —
Bicarbonate de soude	1 —

Le nitrate d'argent est dissous à part dans une partie de l'eau, et le bicarbonate de soude dans l'autre partie. On mélange les deux solutions. Il se forme dans le bain, au moment du mélange, un précipité de carbonate d'argent qui empêche le bain de se colorer en rouge par suite de la dissolution d'une partie de l'albumine du papier qu'on y sensibilise.

Il ne faut jamais filtrer ce bain, mais simplement le décanter au siphon quand on veut s'en servir, et le reverser toujours dans le même flacon sur son dépôt. Il ne doit pas être acide, c'est pourquoi l'emploi du nitrate d'argent fondu est préférable à celui du nitrate cristallisé qui contient toujours un excès d'acide nitrique. Ce bain étant versé dans une cuvette en porcelaine, dans le cabinet noir ou une pièce faiblement éclairée, on y fait flotter, du côté albuminé, la feuille de papier, de la manière que nous venons d'indiquer pour l'albuminage, et on l'y laisse trois ou quatre minutes. On l'enlève doucement, et on le suspend avec des pinces en bois pour le laisser sécher dans l'obscurité.

Pour ne pas se tacher trop les doigts, et aussi pour éviter les taches qui se produiraient par le contact des pinces de suspension, il est bon de faire une corne à l'un des angles de la feuille lequel se trouve ainsi préservé du contact avec le bain et par lequel on saisit la feuille pour l'enlever et la suspendre.

Si, par extraordinaire, le bain devenait rouge malgré le bicarbonate de soude, il faudrait l'additionner d'un ou deux grammes de kaolin en agitant et l'exposer à la lumière jusqu'à clarification complète.

Le papier ainsi sensibilisé doit être employé dans la journée même, car il se colore assez vite. Il ne faut donc en préparer que la quantité nécessaire au travail d'un jour. Toutefois, tant qu'il n'a pas assez fortement jauni, il est d'un bon usage. Le papier qu'on trouve tout sensibilisé chez chez M. Dubroni est préparé à l'aide d'une formule particulière et peut se conserver des mois, surtout en hiver.

On peut, si l'on veut, diminuer la dose de nitrate d'argent dans la formule, mais alors, au moment de tirer une épreuve, il faut soumettre le papier à des fumigations ammoniacales. Pour cela, au fond d'une caisse à couvercle, on place une assiette remplie de fragments de carbonate d'ammoniaque, au-dessus de laquelle on suspend la feuille de papier pendant cinq minutes, le couvercle étant fermé. On peut même fumiguer ainsi le papier sensibilisé sur le bain à 15 0/0, ce qui aide au tirage, et facilite beaucoup le virage.

Quand on aura argenté un certain nombre de feuilles de papier, le titre du bain aura nécessairement baissé et il faudra y ajouter du nitrate d'argent. La dose est de 2 grammes environ pour une feuille entière de 45 centimètres sur 55.

Il est bon, après avoir versé son bain dans la cuvette et avant d'y faire flotter la feuille, de passer à sa surface une bande de papier pour ramasser les poussières ou l'argent réduit.

41. — Tirage de l'épreuve positive. — Pour tirer les épreuves positives, on se sert du châssis-presse, appelé aussi châssis à reproductions. Il se compose d'un simple cadre en bois au fond duquel on met le cliché, et qu'on ferme par deux petites planchettes à ressort, indépendantes l'une de l'autre.

Après avoir bien nettoyé le dos de son cliché, on le place au fond du châssis, *le collodion en dessus ;* sur la couche collodionnée, le papier sensible, la face albuminée en contact avec l'image ; sur le papier sensible, plusieurs doubles de papier buvard pour faire matelas. On ferme le châssis et on expose à la lumière.

Quand un cliché est énergique, c'est-à-dire quand il a beaucoup d'opacité dans les blancs (noirs par transparence sur le cliché), on doit le tirer à la grande lumière, mais il est toujours mauvais de l'exposer directement aux rayons du soleil. Un cliché transparent, c'est-à-dire qui n'a pas cette opacité dans les blancs, doit être tiré à une plus faible lumière ; il faut même le couvrir de papier blanc simple ou double, ou d'une glace dépolie. Règle générale, plus la lumière est forte, plus l'épreuve vient rapidement, mais moins elle est harmonieuse ; avec une lumière faible, au contraire, si les épreuves viennent plus lentement, elles ont aussi plus de profondeur et d'harmonie.

Il faut, de temps à autre, examiner la venue de l'épreuve. Pour cela on ouvre le châssis d'un seul côté et on soulève le papier par un coin. Il faut éviter en ce moment, comme dans toutes les manipulations du papier sensibilisé, de poser les doigts sur la couche d'albumine, sans quoi il se produirait infailliblement

des taches ; il faut toujours prendre le papier par le bord ou les coins.

En surveillant la venue de l'épreuve, on la voit successivement passer au bleu pâle, puis au bleu, puis au pourpre clair et au pourpre forcé ; en tardant encore on la voit passer au noir gris, au noir métallisé et enfin à la teinte olive. Quand doit-on arrêter la venue de l'épreuve ? On doit l'arrêter quand elle a légèrement dépassé l'énergie qu'on veut lui donner, c'est-à-dire quand les parties qu'on veut avoir blanches, ont pris une légère coloration. Cet excès de coloration est nécessaire à cause de la perte de l'énergie que subit l'épreuve en passant au virage. Les épreuves venues sont mises de côté dans un tiroir à l'abri de la lumière jusqu'au soir, où après tout le tirage terminé on vire les épreuves.

On obtient les vignettes à fond dégradé au moyen d'un verre rouge dont le milieu offre un ovale incolore dont les bords prennent une coloration graduelle. On place ce verre sur le dos du cliché quand on l'expose à la lumière, de manière que l'ovale encadre la tête et le buste du portrait dont on tire l'épreuve. On remplace fort souvent le verre rouge par un simple carton dans lequel on a découpé un ovale à bords très-finement et assez longuement dentés. Seulement avec ce carton il faut fréquemment retourner le cliché, parce que la lumière est toujours plus forte dans un sens que dans l'autre.

42. — Virage, Fixage et dernière opération. —

Le virage est l'opération qui a pour but de faire *virer*, c'est-à-dire passer les épreuves du ton olivâtre qu'elles

ont au sortir du châssis, à un ton plus agréable à l'œil.

Cette opération doit se faire à une faible lumière, mais non dans un cabinet obscurci par des verres jaunes, car ceux-ci ne permettraient pas de juger de la couleur des épreuves virées.

On commence par immerger les épreuves dans une cuvette large et profonde contenant de l'eau de pluie filtrée, et on les y laisse quatre ou cinq minutes au plus. Les épreuves sont ensuite passées à une seconde eau et immédiatement plongées dans la cuvette qui contient le bain de virage.

Dans les appareils Dubroni, ce bain est renfermé dans un flacon portant la mention : *Virage des épreuves sur papier ; hyposulfite et or*. On y plonge les épreuves en assez petit nombre pour qu'elles y puissent nager librement. L'action peut être rapide, comme aussi elle peut être très-lente ; mais il ne faut retirer les épreuves que quand elles ont atteint le ton qu'on désire avoir, soit le violet pourpre, soit le violet bleu, soit le noir bleu. A ce moment, on les retire de la cuvette pour leur faire subir le lavage dont nous allons parler tout à l'heure.

Comme ce bain s'épuise à la longue, et qu'on n'a pas toujours la facilité de s'en procurer chez M. Dubroni, nous allons décrire un autre mode de virage à l'aide du bain usuel des photographes. Les résultats obtenus sont les mêmes, avec cette différence qu'au sortir du bain Dubroni les épreuves n'ont plus besoin que d'un lavage, tandis qu'avec le bain ordinaire il faut ensuite les fixer pour les laver encore une dernière fois.

On prépare donc les deux solutions suivantes :

1° Eaux distillée............ 1/2 litre.
 Chlorure d'or, ou chlorure d'or et de
 potassium............ 1 gram.
2° Eau distillée............. 1 litre.
 Acétate de soude cristallisé ou fondu. 30 gram.

Lorsque les deux solutions sont parfaites, on verse par petites quantités successives, la solution aurifère dans la solution d'acétate de soude, en agitant chaque fois. Le bain de virage est fait, mais on ne peut pas s'en servir immédiatement. Il doit être préparé un jour à l'avance. Il a au commencement une teinte jaune qui, tant qu'elle persiste, indique qu'on ne doit pas encore en faire usage. On attend donc qu'il soit entièrement décoloré.

Comme il arrive souvent que l'or se précipite spontanément à l'état de poudre violette, il est bon de ne pas opérer le mélange de toute la quantité des deux solutions, mais seulement de la moitié ou d'un quart, ce qui est suffisant pour le petit nombre d'épreuves qu'on a d'ordinaire à virer.

Après le virage d'une quantité de papier équivalent à vingt épreuves format carte de visite, il faut ajouter au bain 5 centimètres cubes de la solution aurifère n° 1. On le remet toujours dans le même flacon, sans jamais le filtrer.

Lors donc qu'on se sert de cette formule, les épreuves sont enlevées en certain nombre de l'eau où on les a fait dégorger, comme nous avons dit ci-dessus, et elles sont immergées l'une après l'autre, mais *très-rapidement* dans la cuvette qui contient le bain de virage.

On agite fréquemment la cuvette pour que les épreuves nagent librement, et on surveille attentivement le changement de couleur qui se produit. En laissant les épreuves trop peu de temps dans le bain, on les obtiendrait rouges ; en les laissant trop longtemps, elles seraient d'un ton noir bleu, très-froid, et non moins désagréable. Lors donc qu'elles ont atteint le ton violet bleu, *un peu plus prononcé qu'on ne désire l'avoir*, on les retire du virage pour les placer dans un baquet d'eau, d'où on les enlève presque immédiatement pour les mettre dans le bain de fixage ainsi composé :

Eau. 500 cent. cubes.
Hyposulfite de soude. . . . 90 grammes.

On les y laisse de dix minutes à un quart d'heure jusqu'à ce que les blancs n'offrent plus par transparence aucune apparence granuleuse, poivrée, comme on dit.

Nota. — Répétons encore que ce dernier bain d'hyposulfite n'a pas la raison d'être, lorsqu'on emploie le virage de M. Dubroni, qui renferme à la fois l'hyposulfilte et l'or.

Il faut aussi se garder de prendre pour fixer les épreuves positives un bain d'hyposulfite qui a servi à fixer les clichés. Le bain de fixage des épreuves doit n'avoir jamais servi. Mais ce n'est pas là une source de dépense, car l'hyposulfite est d'un prix extrêmement minime, et de plus, les bains qui ont servi aux épreuves positives peuvent être soumis à l'évaporation : ils abandonnent alors des cristaux d'hyposulfite pouvant servir au fixage des clichés.

Quand les épreuves sont fixées à l'hyposulfite, ou

quand elles sortent des bains de virage et fixage de M. Dubroni, on les lave dans une première eau qu'on remplace par une seconde au bout de quelques minutes. On les laisse ensuite séjourner dans la cuvette cinq ou six heures, en changeant l'eau à peu près toutes les heures. Si l'on a le moyen de placer les épreuves dans un baquet sous un robinet qui laisse couler un mince filet d'eau, il faut en user, car c'est le meilleur mode de lavage, puisque l'eau se renouvelle d'elle-même continuellement.

Les épreuves lavées sont épongées dans du papier buvard, puis séchées spontanément.

On les coupe alors à l'aide de ciseaux ou d'un canif bien tranchant, et on les colle sur bristol avec de la colle d'amidon ou de pâte bien fraîche. Je dis fraîche, car si elle était ancienne elle renfermerait un principe de fermentation qui produirait des piqûres sur l'épreuve.

Il existe des calibres en glace qui permettent de couper facilement les épreuves à la grandeur voulue.

Les épreuves collées se contournent, se gondolent, en séchant. On les passe d'ordinaire sous une presse à satiner. Mais, comme cette presse coûte assez cher, et qu'on ne peut en posséder une sans autorisation, on peut se contenter de serrer, pendant une heure ou deux, les épreuves entre deux glaces dans le châssis-presse.

Une petite opération qui a sa valeur est l'encausticage. On peut acheter l'encaustique ou le faire soi-même en faisant dissoudre à chaud, dans de l'essence de térébenthine, de la cire blanche en assez grande quantité pour qu'au refroidissement l'encaustique ait

une consistance intermédiaire entre le suif et la cire. On prend sur un morceau de flanelle un peu de cet encaustique, et on en frotte vivement la surface de l'épreuve bien sèche; puis, avec un autre tampon de flanelle neuve, sans encaustique, on frotte de nouveau. Les épreuves prennent ainsi un brillant qui leur donne beaucoup de profondeur.

Bain de fixage et virage simultané.

1er.

Eau distillée.	500 c. c.
Chlorure double d'or	1 gr.

2e

Eau distillée	500 c. c.
Hyposulfite de soude	100 gr.
Sulfocyanure d'ammonium . .	100 gr.

Verser peu à peu la première solution dans la deuxième en agitant et filtrer.

L'épreuve sur papier doit être mise dans le fixage et virage sans lavage préalable. On la retire dès qu'elle a pris une teinte agréable, puis on la lave comme il a été dit plus haut.

CHAPITRE SUPPLÉMENTAIRE

PROCÉDÉ AU COLLODION SEC

Nous avons eu l'occasion, dans le courant de cet ouvrage, de faire allusion au collodion sec, le seul procédé pratique pour le paysage inanimé, quand on ne possède pas l'appareil Dubroni. Il peut arriver, même quand on possède ce dernier, qu'on désire aller au loin prendre des vues, sans être obligé d'emporter avec soi sa caisse, qui ne laisse pas d'être gênante lorsqu'on est seul, et qu'on a un certain trajet à faire à pied. Nous allons donc décrire rapidement le procédé au collodion sec, qui permet de n'emporter avec soi qu'une petite chambre noire avec son objectif et un certain nombre de châssis renfermant les glaces sensibles. Il existe un grand nombre de procédés ; nous nous arrêtons à celui que l'expérience a fait reconnaître pour le plus sûr et le plus rapide.

Préparation des glaces. — Les glaces, nettoyées à la manière ordinaire, soit recouvertes d'une couche préservatrice. La plus simple et peut-être la plus efficace

est une solution filtrée de 2 grammes de caoutchouc *brut* (non vulcanisé) dans 100 grammes de benzine rectifiée. On la verse sur les glaces à la manière du collodion, et on la laisse sécher, ce qui n'est pas long. On peut conserver presque indéfiniment les glaces ainsi préservées, sauf à bien les épousseter au blaireau quand on veut s'en servir.

C'est sur la couche de caoutchouc qu'on étend le collodion. Le collodion ordinaire peut servir à la rigueur, mais il vaut mieux faire usage d'un produit particulier où le bromure domine et dont voici la formule :

Alcool à 40°	100 cent.cubes.
Coton-poudre	2 g. ou 2 g. 1/2.
Iodure de potassium et de cadmium.	1 gr. 6 décigr.
Bromure de cadmium	1 gr. 6 décigr.
Ether	100 cent.cubes.

La glace collodionnée est plongée dans le bain d'argent ordinaire, où on la laisse de 8 à 10 minutes ; puis on la plonge pendant quelques minutes dans un baquet d'eau de pluie d'où on la retire pour la laver parfaitement sous un filet d'eau.

On la met alors dans une cuvette contenant la solution suivante :

Alcool	10 cent. cubes.
Tannin	10 grammes.
Eau	200 grammes.

Pour préparer ce bain on dissout d'abord le tannin dans l'eau et l'on filtre. Ce filtrage est très-lent. On ajoute ensuite l'alcool. Ce bain peut servir indéfiniment à la condition d'être de temps à autre renforcé par une nouvelle addition de tannin.

La glace ayant séjourné 5 minutes dans ce bain, on l'en retire pour la laisser sécher sur des doubles de papier buvard, appuyée contre le mur et bien à l'abri de la poussière. Lorsqu'elle est sèche, on la met dans une boîte à rainures bien propre en tout autre bois que le bois de sapin.

Il va sans dire que toutes ces opérations se font à l'abri de la lumière, dans un cabinet éclairé aux verres jaunes. il faut aussi bien clore la boîte pour empêcher l'introduction de la lumière ; les glaces peuvent s'y conserver sensibles des mois entiers.

En séchant, la couche de collodion devient transparente ; il s'ensuit, qu'au moment de l'exposition à la lumière, les rayons peuvent la traverser et, se réfléchissant sur le dos de la glace, ocsasionner des auréoles et des doubles contours. Pour éviter cet inconvénient, on enduit le dos des glaces d'une émulsion de gomme gutte dans l'eau.

Appareils. — On peut se servir de la chambre noire ordinaire, mais il faut alors une grande provision de châssis si l'on veut rapporter un certain nombre de clichés. On a donc imaginé une petite chambre noire très-portative et des châssis très-légers pouvant contenir deux glaces. La figure 27 représente la chambre noire telle qu'on la trouve chez M. Dubroni. Elle est petite, légère, solide, et, quand elle est repliée, elle n'est pas plus volumineuse qu'un livre format in-8°. On peut y adapter l'objectif qu'on veut. On connaît assez la chambre noire ordinaire et le dessin en dit assez pour que nous soyons dispensés d'en donner une description. Mais nous allons décrire le châssis, construit en bois solide et léger et qui peut contenir deux glaces. Qu'on

se figure deux châssis, A, B, semblables à ceux plus haut décrits, mais plus minces, plus légers, n'ayant pas de volet à la partie postérieure, et réunis par un côté avec des charnières, de telle façon que la planchette pliante de chacun soit en dehors. Dans chacun d'eux on place une glace préparée au collodion sec, la face collodionnée du côté de la planchette. Entre les deux châssis, on place une feuille de carton C qui, s'encastrant dans un cadre spécial, empêche que la lumière n'agisse sur les deux glaces lorsque l'une d'elles est exposée dans la chambre noire.

On ferme ce double châssis et on le maintient à l'aide des petits crochets d, d. On peut donc partir en campagne avec trois ou quatre châssis et rapporter six ou huit clichés. Un petit sac en cuir ou en toile caoutchouquée renferme les châssis, la chambre et l'objectif, pourvu que celui-ci ne soit pas trop gros.

Pour compléter le tout, un trépied, dont les branches se réunissent en canne, sert de pied à l'appareil.

Lors donc qu'on a installé l'appareil et qu'on a mis au point, on enlève le châssis au verre dépoli pour le remplacer par le châssis double. On tire la planchette qui regarde l'intérieur de la chambre noire et la première glace s'impressionne. La pose terminée, on fait sur la planchette un signe particulier pour reconnaître que la glace est impressionnée, et on peut mettre au point sur une autre vue. On place de nouveau ce même chassis, mais cette fois en sens inverse de la première, et on expose ainsi la seconde glace qui est marquée à son tour. Lorsqu'on a épuisé sa provision de glaces, on peut rentrer chez soi pour procéder au développement. Celui-ci se fait mieux le soir même que le lendemain ou

deux jours après. Après trois ou quatre jours, le développement serait encore possible.

L'exposition à la lumière est la partie la plus importante du procédé; car, comme on ne développe pas sur place, on ne sait pas si l'on a trop ou trop peu de pose, et l'on court le risque de rapporter des clichés mauvais ou médiocres, dont le développement est très-irrégulier.

Il faut donc étudier son objectif, et avec un peu d'habitude, on arrivera à juger assez vite du temps de pose. Comme guide général, disons que le procédé au tannin exige une pose environ quatre fois plus grande que le procédé au collodion humide.

Développement. — On peut développer à l'acide pyrogallique et à l'argent, mais l'opération est très-longue, très-délicate et ne donne que des clichés durs. Le développement alcalin que nous conseillons et dont nous allons donner la formule et le mode d'emploi, est, à coup sûr, le meilleur.

Disons qu'avant de développer, les glaces doivent être recouvertes sur les bords, et à l'aide d'un pinceau, de la solution de caoutchouc qui nous a déjà servi à donner une première couche aux glaces. Ce vernissage a pour but d'empêcher le soulèvement du collodion sur les bords.

On doit ensuite enlever la couche jaune du dos de la glace et verser sur la face collodionnée un mélange à parties égales d'eau et d'alcool, qu'on enlève presque immédiatement par un abondant lavage à l'eau de pluie.

Voici les formules des solutions nécessaires au développement :

N° 1.	Bromure de potassium	4 gram.
	Eau distillée	100 —
N° 2.	Acide pyrogallique	1 gram.
	Eau distillée	300 —
N° 3.	Carbonate d'ammoniaque	6 gram.
	Eau distillée	100 —
N° 4.	Acide pyrogallique	2 gram.
	Acide citrique	6 —
	Eau distillée	300 —
N° 5.	Nitrate d'argent	2 gram.
	Eau distillée	100 —

La solution n° 2 est la seule qui ne se conserve pas; aussi ne faut-il la préparer que peu de temps avant le développement.

La glace étant lavée et égouttée comme nous avons dit, elle est recouverte de la solution pyrogallique n° 2. On la recueille dans le verre et on l'additionne de bromure de potassium à la dose de 4 à 5 gouttes. On la reverse sur la glace à trois ou quatre reprises, pendant une demi-minute. On y ajoute alors 5 ou 6 gouttes de la solution ammoniacale n° 3 et on la jette de nouveau sur la glace.

Bientôt les grandes lumières apparaissent. Aussitôt qu'elles sont visibles, on recueille la solution dans le verre et on l'additionne d'une nouvelle dose de bromure et d'ammoniaque. On continue de la sorte le développement qui peut durer 10 minutes. Si le cliché offre les apparences d'une pose trop longue, on augmente la dose de bromure ; on la diminue au contraire si la pose semble trop courte.

Si, après le développement, le cliché n'a pas l'intensité désirable, on le renforce au moyen des solutions nos 4 et 5, suivant la méthode décrite au n° 32 (page 65).

Le fixage se fait à l'hyposulfite de soude, comme à l'ordinaire.

PRIX

DES APPAREILS DUBRONI

Appareil n° 1. — Composé de la chambre-laboratoire, un objectif double, deux pipettes, une presse pour tirer les épreuves, une planchette, une boîte de six glaces, un petit cône, deux entonnoirs, sept flacons de produits, une boîte de papier sensible, un blaireau, papier filtre, papier de soie, une instruction. Le tout renfermé dans une boîte de 27 c. de long, 17 c. de large sur 12 c. de hauteur.

Cet appareil donne des images rondes de 4 c. de diamètre. Prix. 40 fr.

Appareil n° 2. — Cet appareil est composé comme celui ci-dessus; l'ébénisterie est en acajou verni; il contient un deuxième objectif pour le paysage, deux cuvettes en gutta; il est renfermé dans une boîte de 30 c. de long, 12 c. de hauteur et 19 c. de large.

Il donne des épreuves carrées de 5 c. 1/2 de grand côté. Prix. 75 fr.

Appareil n° 3. — Composé d'une chambre-laboratoire, une presse à tirer les épreuves, un support de la chambre en acajou verni, un pied, un objectif double

avec jeu de diaphragmes, deux pipettes, deux boîtes de six glaces, deux cuvettes, deux entonnoirs, huit flacons de produits, une boîte de papier sensible, un blaireau, papier filtre, papier de soie, bristol.

Cet appareil est renfermé dans une boîte de 43 c. de longueur, 25 c. de largeur, 25 c. de hauteur.

On en obtient des images ovales de 7 c. de grand diamètre. Prix. 150 fr.

Appareil n° 3 carré. — Composé comme le n° 3 avec un deuxième objectif spécial pour le paysage.

On obtient des images carrées de 10 c. de grand côté. Prix 200 fr.

Appareil n° 4. — Composé de : une chambre noire à soufflet en noyer, un châssis verre dépoli, un châssis laboratoire, deux presses à tirer les épreuves, un pied, un objectif rapide pour portraits et instantanés avec jeu de diaphragmes, un objectif pour paysage, deux pipettes, deux boîtes de six glaces, deux entonnoirs, trois cuvettes, huit flacons remplis de produits, une boîte de papier sensible, un blaireau, papier filtre, papier de soie, un manuel photographique.

Cet appareil est renfermé dans une boîte de 50 c. de longueur, 24 c. de largeur sur 27 c. de hauteur.

On en obtient des images carrées de 10 c. de grand côté. Prix 300 fr.

Appareil n° 5. — Composé de : une chambre noire à soufflet en noyer, un châssis verre dépoli, un châssis laboratoire, une presse avec glace pour tirer les épreuves, un pied, un appuie-tête, une presse à polir

les glaces, un objectif à portrait demi-plaque avec jeu de diaphragmes, un objectif pour paysage, deux pipettes, deux boîtes de six glaces, deux entonnoirs, trois cuvettes, huit flacons remplis de produits, une boîte de papier sensible, un blaireau, papier filtre, papier de soie, un manuel de photographie.

Cet appareil est renfermé dans une boîte de 75 c. de longueur, 32 c. de largeur, 33 de hauteur.

On en obtient des images carrées de 15 c. de grand côté. Prix 500 fr.

Appareil n° 6. — Composé comme le n° 5 avec un objectif à portrait, plaque entière et un très-bon objectif pour paysage, donne des images sur glace de 18 et 24 c. Prix. 750 fr.

Appareil binoculaire pour le stéréoscope, très-complet avec deux objectifs jumeaux à plusieurs foyers. Prix 350 fr.

Le stéréographe de poche, appareil au collodion sec donnant des images de 11 sur 15 c., composé d'une chambre noire, un objectif paysage, un châssis verre dépoli, quatre châssis pour glaces sèches et un pied canne. Prix. 50 fr.

TABLE DES MATIÈRES

	Pages.
Action chimique de la lumière	5
Application de l'action chimique de la lumière, ou photographie	7
Formation des images au moyen des sels d'argent.	9
Développateurs	12
Fixateurs .	13
Collodion .	14
Papier albuminé	16
Images produites par les très-petites ouvertures . .	17
Des lentilles et objectifs	19
Aberration chromatique, lentilles achromatiques . . .	21
Aberration sphérique et diaphragmes	23
Des objectifs	25
La chambre noire complète	28
Le cabinet noir	32
Collodion .	32
Bain développateur	36
Bain fixateur	37
Préparation de la glace	38
Sensibilisation de la glace	40
Mise au point et exposition à la lumière	43
Développement de l'image	43
Fixage .	45

	Pages.
Procédés photographiques au moyen de l'appareil Dubroni.	46
Petits appareils.	48
Grands appareils	50
Manipulations.	51
Vernissage	57
Conseils	59
Des soins à apporter au bain d'argent.	60
Du temps de pose.	62
Du développement.	64
Renforçage des clichés.	65
Comment on se sert de l'objectif à portraits.	67
Pose du modèle.	69
Reproduction de photographies, gravures et tableaux	74
Retouche des clichés	76
Accidents photographiques.	79
Petits détails pratiques.	84
Papier albuminé.	86
Sensibilisation du papier.	87
Tirage de l'épreuve positive.	90
Tirage et fixage.	91
Collodion sec.	97

Paris, impr. Paul DUPONT, 41, rue Jean-Jacques-Rousseau. 2950.9.75

$$\frac{96\quad 7}{128\quad 112}$$

$$\frac{16}{}$$

www.ingramcontent.com/pod-product-compliance
Lightning Source LLC
Chambersburg PA
CBHW071407220526
45469CB00004B/1190